U0061451

英雄本色

五六十年代粵語片演員剪影——下篇

連民安　吳貴龍　編著

中華書局

細數五六十年代活躍於光影世界裏

一顆顆璀璨耀目的明星

序

提起「五六十年代香港」，經歷過當時代的人會勾起那些有甘有苦的記憶，總是緬懷當年的樸實艱苦而抱怨今天的虛浮勢利。愛好舊電影的人則津津樂道黑白港片的純真親切，感歎此情不再。連民安君成長於七八十年代，卻嚮往着逝去時代的風物，自少就喜收藏舊報刊，特愛蒐集電影資料，但不自足於把玩緬懷，公餘辛勤整理資料，在吳貴龍君協助下編著成書多本。最新完成的這三本明星畫冊，就讓我們生動地分享到五六十年代香港電影那特有的風情、親切的記憶。

當年的香港是否就像本書所展示的亮麗美好呢？這是另一個議題，不能混為一談。電影畢竟不同於現實世界，電影要給人以夢想的樂趣，現實愈嚴峻艱苦，人們就更需要夢想。翻閱這三本畫冊，滿眼是艷光四射或是含情脈脈的佳人、英俊溫柔或是義氣凜然的好漢，這並非編著者故意美化，而是當年影壇的現象。作為影星／演員的「剪影」，圖像正面、側面兼顧，文字輕描淡寫得有趣，而一些個人感想和評語我也頗有同感。

連民安君提及二十多年前出版的兩本香港明星畫冊對他的啟發，那是邱良和余慕雲二位先生（皆已故）合編的《昨夜星光》上下冊。據我所知，邱先生主要負責提供照片，余先生則提供文字資料，由於都是一手照片，製作精美，出版後頗得好評，其後在日本出了日文版。連君謙言本書是「接踵」《昨夜星光》而來，其實是大有「進步」。最明顯的是圖片增多亦增大了，其中有不少是他和吳貴龍君辛勤搜集回來的珍貴劇照、雜誌封面，而在主角之外亦加進了一些「甘草性格演員」；連君說這是呼應我在當年序言中的提議，愧不敢當。全書經精挑細選編排，超越一般明星偶像圖冊，起到影史資料的展示作用。

至於如何運用這些資料，我想如果作者在個人感想之外多加一些提示，對有興趣者更進一步認識
香港電影的讀者當更有裨益。比方，劇照的說明如能多寫幾句，點出影片內容和風格上的特
色，就有助於對當年電影文化乃至生活環境的理解。《十號風波》劇照，天台木屋前一眾圍檯
食飯，人多而飯菜不多，顯示勞動階層生活的艱苦；吳楚帆飲啤酒，女兒羅艷卿勸阻、妻子黃
曼梨怒目而視，在旁鄰人舉杯，工友周驄笑貌，場景凸顯吳的豪放、家人的怕事，亦為其後吳
領導一眾對抗風暴和惡勢力埋下伏筆。又如談到《一水隔天涯》，除了指出苗金鳳「駐顏有術」
和主題曲的流行一時，是否亦可指出歌女苗金鳳處於被愛與被歧視之間身不由己的處境，猶如
故事中港澳雖一水之隔，人事景觀卻大有不同，女主角也無從抉擇。書中有許多有趣的圖片，
初看上去就受到吸引，細讀之下原來別有意思。作者在描繪明星的姿容以外，若多些加入他對
圖片情景的解讀，則更有畫龍點睛之妙。比方從蕭芳芳與陳寶珠在不同影片中的眼神和身段，
可見同是演的青春活潑少女，一個是個性趨新精靈多變，一個是獨立進取但仍保守專情，體現
着戰後新一代成長中的女性的兩種型態。關德興即有不同扮相，有威武有落難有愁容乃至笑
容，但總是堂堂男子漢的師、父輩形象；吳楚帆也屬上代一輩，卻不甘於定型，他既扮小生談
情說愛，也演遲暮中年和慈祥長者，生活照中更不介意露出禿頭，可見他是演技派之同時更積
極進取、多方嘗試以追上時代。

辱承邀請作序，卻批評多多，尚望不以為忤。皆因看過連、吳二君的前作《星光大道》，覺得
作者知識豐富、觀察刀強而感情深厚；連民安君更以余慕雲先生為學習對象，本書也許是要步
武前人足跡，秉持謙遜、維持前人格局，只作錦上添花，未敢另闢新途。近年欣賞研究粵語片
之風再起，及於青年一代，連民安君早着先鞭，必有獨得之見，謹望能在下一作中放開懷抱、
盡情發揮。是為序，失禮了。

羅卡
二○一七年盛夏

弁言

本書是《星光大道——五六十年代香港影壇風貌》的姐妹篇。

去年筆者為編寫上書，曾搜集了不少圖片資料，其中演員照片佔了很大部分，但由於篇幅有限，還有不少較珍貴的照片只能割愛。中華書局黎耀強先生知道後，表示這些資料放着不用有點可惜，建議筆者不如將之重新輯錄，並輔一些文字說明，以明星影集形式出版。本來這種構想，最是簡單不過，只要把一些未及亮相的圖片刊出，再加上簡單說明便成，然而不整理猶可，一整理下便易放難收……

香港影壇演員眾多，群星璀璨，可謂數之不盡，如果只把手上現存的圖文資料刊出，中間一定頗多欠缺未周之處；為免淪為一本「拾遺不全」之物，故勉力重新加以整理，否則不僅是對過往曾為香港電影作出貢獻的演員不尊重，更有欺騙各位讀者之嫌。就是這樣，筆者便重新上路，把手上所存資料加以整合，遇有缺欠便請吳貴龍兄加以尋訪，或借或買，不一而足，於是材料便愈積愈厚，篇幅也愈來愈多。構思中本來每名演員只刊一幀造像，另配一兩張劇照，大概每人佔兩頁篇幅已足，可是有些演員的劇照較多，而且亦較罕見，實在難於取捨，徵詢過編輯的意見，他們認為毋須畫地為牢，只要覺得有價值的便予登載。有了這張通行證，筆者便肆無忌憚，把自己以為重要的劇照一一採用了。

到這一刻，筆者的原意還是希望踵接二十多年前邱良先生和余慕雲先生《昨夜星光》的處理方式。本來珠玉在前，筆者實在不敢奢望與前人比肩，讀者如仔細觀察，其實兩書所列演員大體相近，不同者是本書較多一些二三線性格演員罷了。而這也是呼應羅卡先生當年在《昨夜星光》序言中提出過的「一點，就是希望能在明星演員之外，多介紹一些甘草性格演員。此外，多年來

筆者收藏不少電影雜誌，自忖如果刊出相關演員曾登上過的雜誌封面，相信可讓讀者重溫昔日電影雜誌風行書報攤的時代，因此盡可能為每名演員配上一幅封面圖片。眾所周知，五六十年代是女演員橫行的時代，讀者只要留意本書內頁，便看到幾乎所有雜誌封面都是女演員天下，這亦間接透露了男女演員當時的主仲地位，這情況在國語片尤見明顯。原以為本書的資料增選到此為止，但筆者藏有一些電影特刊，當中不少電影是演員的代表作，由觀人到觀戲，把兩者扣連起來，可能令讀者對之又有多一分了解。經過一再而三的增補，本來構思只出版一冊，現在要增至三冊，實在非始料所及！

本書共分三冊，一冊介紹國語片演員；另外兩冊介紹粵語片演員，由於材料較多，故此分別把女演員和男演員分作上下篇。至於編排序列，大體上以出道先後為主要考慮，當中又以演員排先，伶星列後，二三線或性格演員又較後等，不過都是粗略編排，請讀者不用深究。

本書有四方面可加留意的：其一即如上文所言，會較着重二線性格演員的介紹；其二是盡量不流於一般人物小傳的撰寫模式，除交代演員的基本資料外，更多是筆者對他們的印象觀感，也許難免有點個人感念，這方面還請讀者理解；其三，正如上文所述，在配以照片之餘還附上雜誌封面，除可在黑白光影之外的彩色世界見識演員造像外，讀者亦可一睹當年香港電影畫報雜誌的風光時代；其四，本書所用照片如劇照和演員照片等，絕大多數是原裝照片，翻拍的基本不用，以求刊出時達全最佳效果，這亦間接解釋了何以有一些著名演員未有在本書出現。

最後想在此多提一點，本書並非一本演員列傳的專書，而書中所選的演員亦難免會有掛一漏萬的情況，在此還請讀者不以深責為感。

希望本書在讀者手上還有起碼的參考價值。

連民安

二〇一七年六月二日

目錄

粵語片男演員

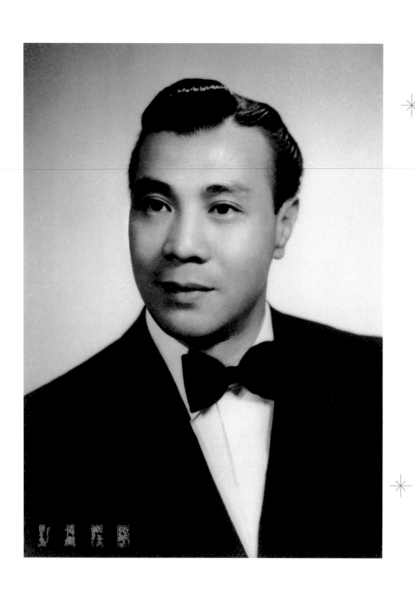

吳楚帆

一九二一——一九九三年

原名吳鉅璋，福建人，兄長高魯泉也是著名粵語片甘草演員。吳楚帆是資歷最深的香港電影演員之一，一九三二年的《夜半槍聲》是他第一部演出的作品，以後拍過不少重要的抗戰電影，而他亦憑《人生曲》這部警世電影獲得「華南影帝」的美譽。五十年代與多位幕前幕後的有心人，組識中聯影業公司，開拍不少能反映世道人心、娛樂與教育並重的影片。

吳楚帆是一位粗中有細、擅演不同角色的演員，他身形高大，但正如不少電影評論者所言，他在《家》、《春》、《秋》中飾演高覺新一角，以他的身形扮演一個事事委曲求全、內向荏弱的人物卻演繹得恰如其分，尤其他雙手下垂、俯首低頭的神態動靜，真是把巴金筆下的覺新鮮活地呈現觀眾眼前。另外，他在《天堂春夢》中飾演過氣財閥陳伯豪，避居香港仍不脫梟雄本色，繼續巧取豪奪、欺壓工人；這角色又演得面目可憎，令人齒冷。不過筆者始終較喜歡看他演社會低下階層掙扎的小人物角色，例如《雞鳴狗盜》中的小偷、《危樓春曉》中的司機等，都能帶出「仗義每多屠狗輩」的現實意義。

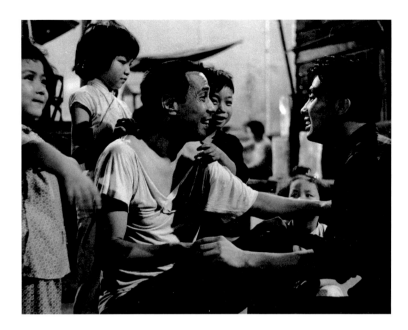

《十號風波》劇照，右為周驄。

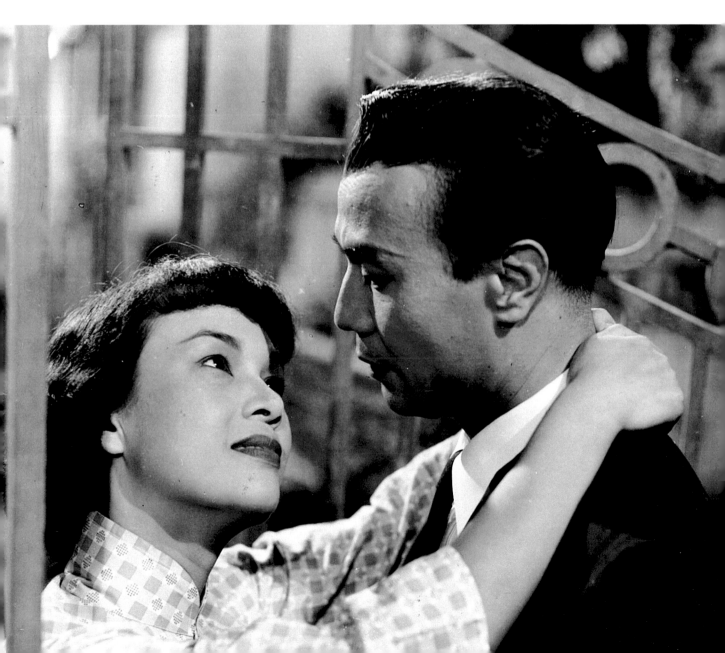

《愛情三部曲》劇照，旁為容小意。

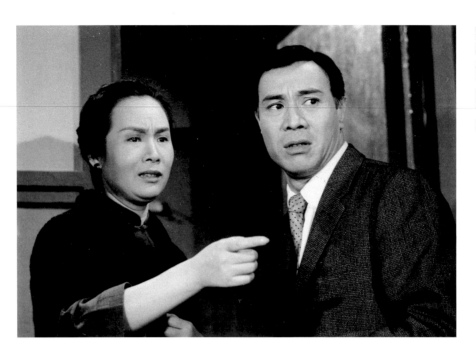

《棄婦》劇照，旁為白燕。

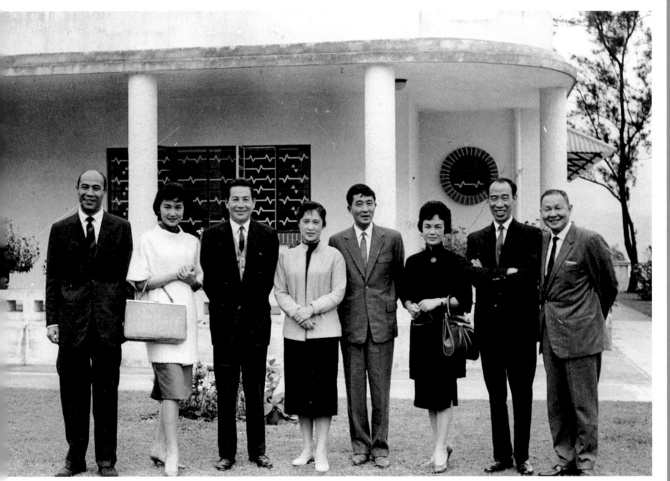

一九六二年國內著名演員趙丹、秦怡過港，眾演員在山頂合照。右起盧敦、待查、容小意、趙丹、秦怡、李清、夏夢、吳楚帆。

拜錯石榴裙

▲

《重生》劇照，旁為紫羅蓮。

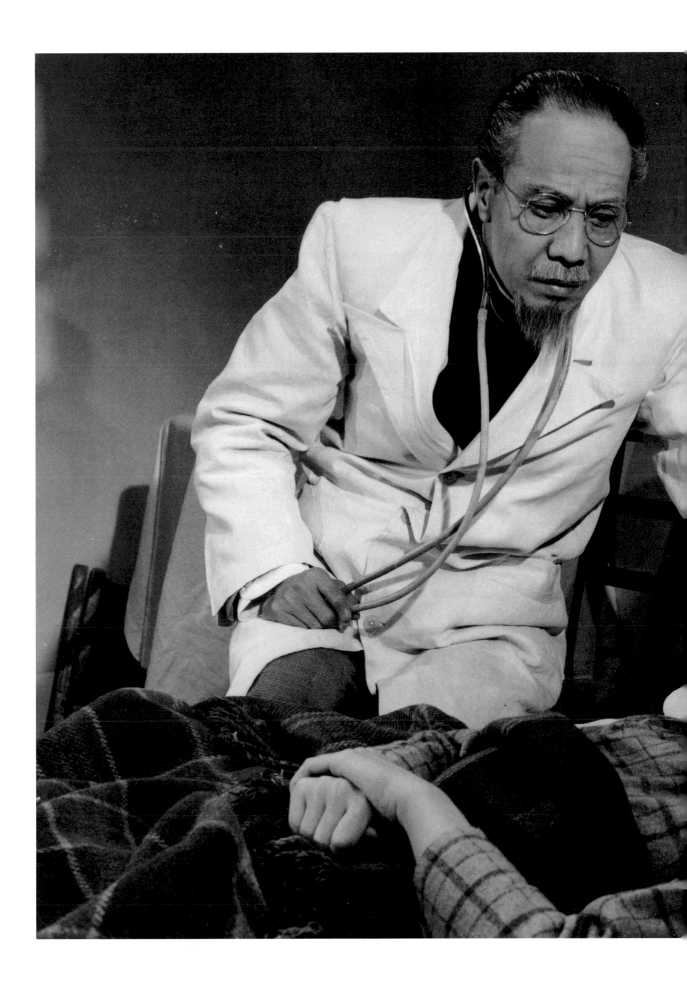

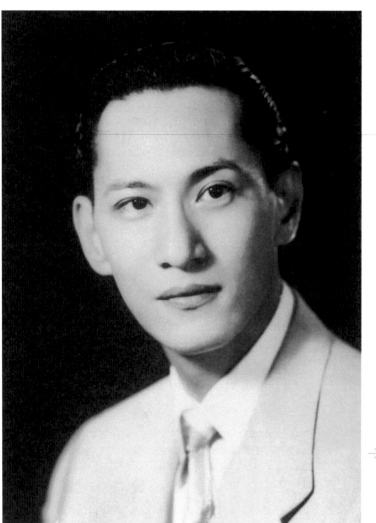

張瑛

一九一九—一九八四年

原名張鎰生，早期粵語片四大小生之一，與吳楚帆、張活游、李清演出過不少經典電影，跟吳楚帆同樣有「華南影帝」的美譽。張瑛戰前已從影，一九四〇年演出李鐵導演、改編自望雲同名小說的《人海淚痕》，令他事業更上一層樓。五十年代張瑛演出的好片不絕，無論在新聯、中聯還是自組的華僑公司所演的電影，例如《家家戶戶》、《危樓春曉》、《火窟幽蘭》、《第七號司機》等，都是令人交口稱譽的作品。張瑛戲路縱橫，有「千面小生」之稱，既可演熱血青年，也可演敗家仔、工於心計的壞蛋，亦忠亦奸，是一位極出色的演員。筆者曾經問余慕雲先生，眾多演員中他最欣賞哪一位，他二話不說，就是張瑛！

《火窟幽蘭》劇照，右起江雪、吳楚帆、李壽祺、石修。

《復活玫瑰》劇照，旁為白燕。

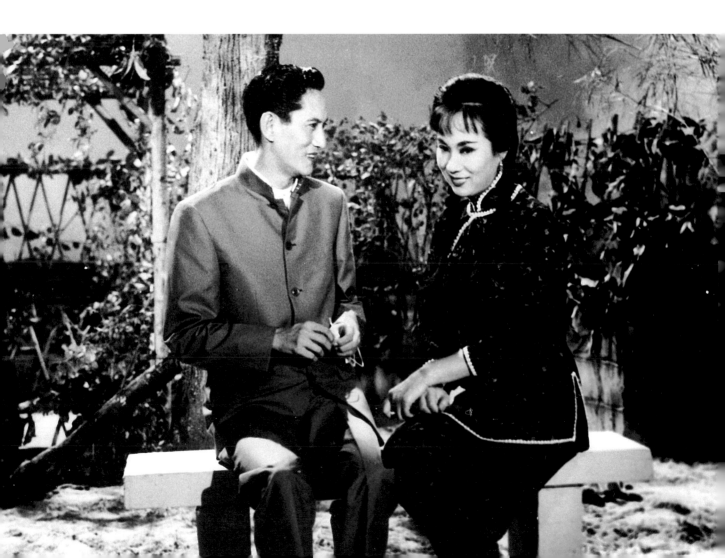

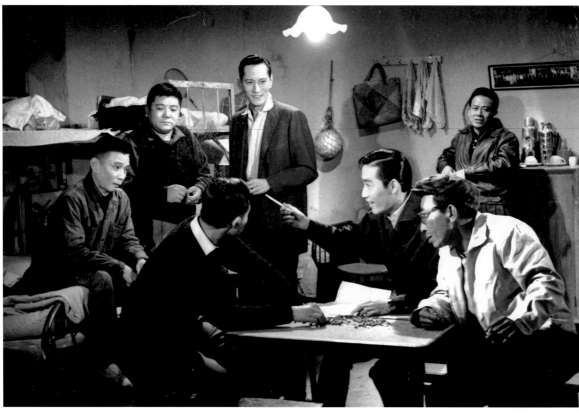

《頭獎馬票》劇照，坐者右起吳回、呂奇，中左起萬靈、朱少坡。

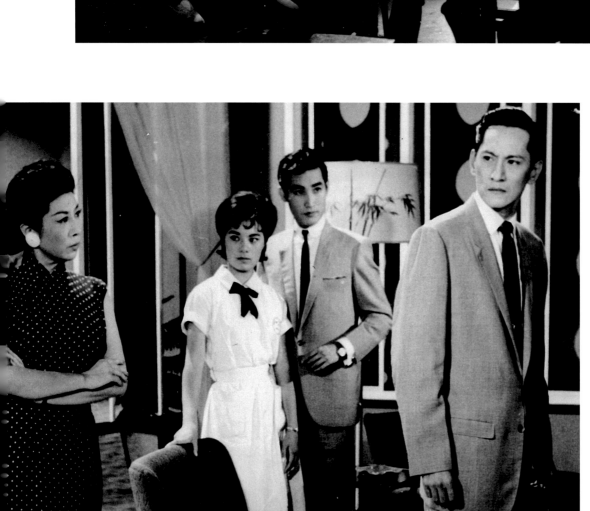

《枕邊驚魂》劇照，左起莎鳳、文愛蘭、呂奇。

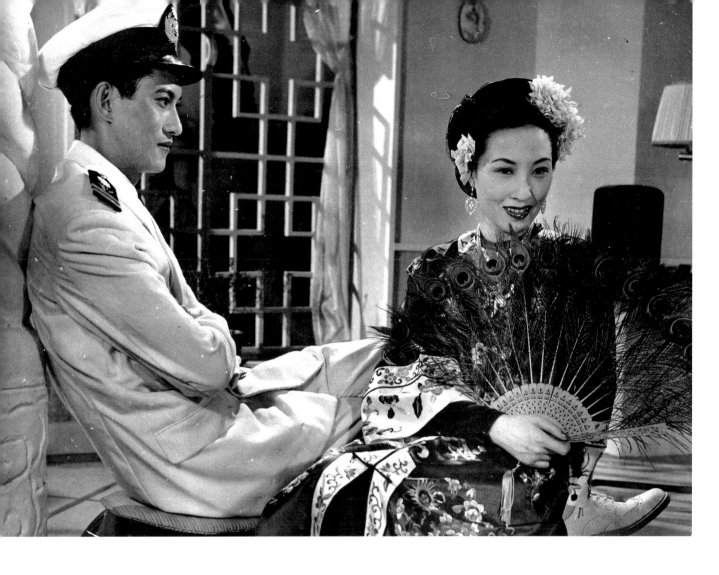

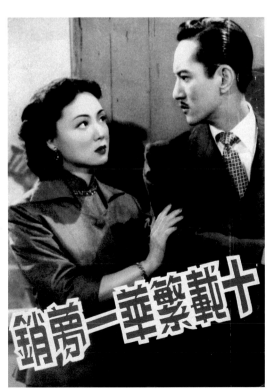

《蝴蝶夫人》劇照，旁為梅綺。

《十載繁華一夢銷》特刊

張活游

一九一〇——一九八五年

原名張幹裕，廣東梅縣人，其子是著名國粵語片導演楚原。張活游是粵劇紅褲子出身，戰前已參與不少電影演出，是粵語片四大小生之一，主演過的名片很多，如《蕭月白》、《凌霄孤雁》、《梁冷艷》等，中聯成立後，他演出的好片更多，無論是《家》、《春》、《秋》中的高覺民，或是《父與子》中望子成龍的父親，都凸顯他的出眾演技。六十年代他與老拍檔白燕主演的《可憐天下父母心》，由其子楚原執導，講述一個貧困家庭在夾縫中掙扎求存的故事，片中張、白的演出極其感人，配合一眾童星的出色表現，堪稱粵語倫理片的經典作。張活游所演的絕大多數是正派角色，但也有例外，在《黑玫瑰與黑玫瑰》中，他便客串大反派金閻羅一角，片中他由始至終都蒙着面，直到影片結束才自揭真相，這與《夜半人狼》張英才自揭為李香琴實有異曲同工之妙。

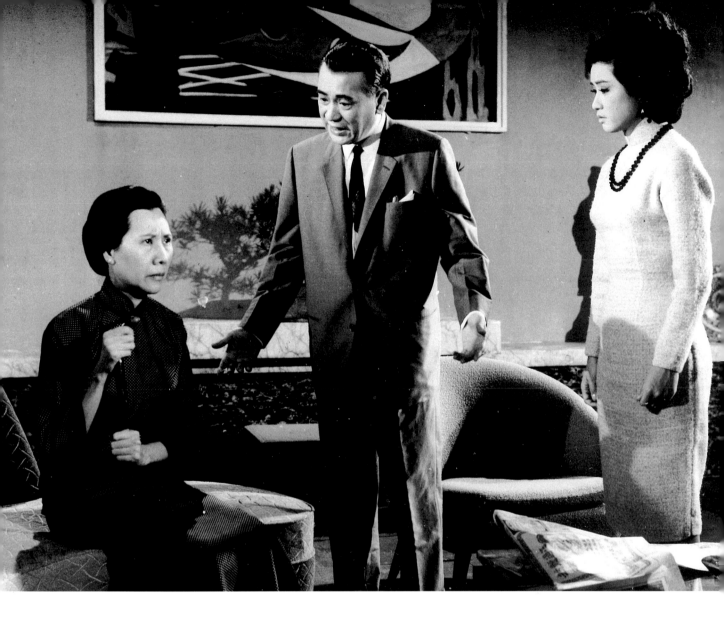

《殘花淚》劇照，右為南紅，左為黃曼梨。

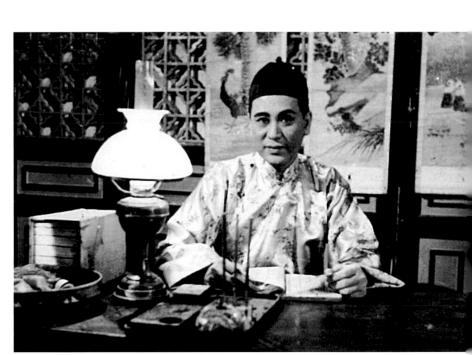

《艷屍還魂記》中張活游的造型照

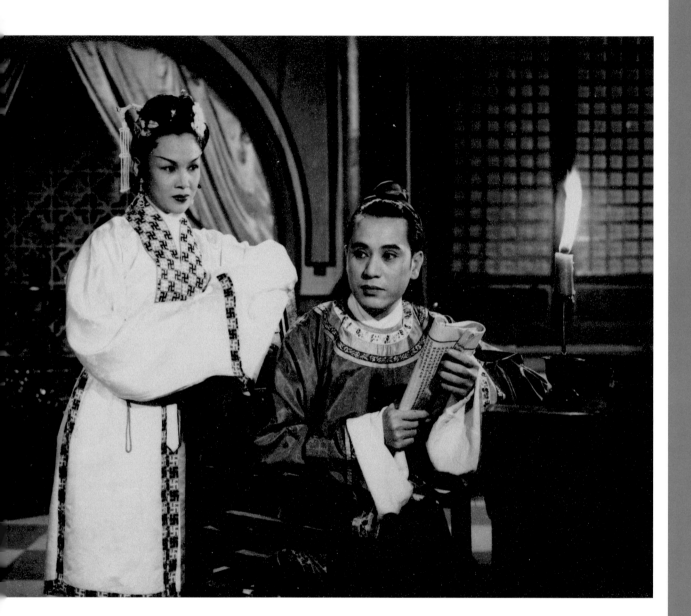

▲
《黃金美人》劇照，旁為
白燕，中為黃楚山，左
被人攙扶者為林妹妹。

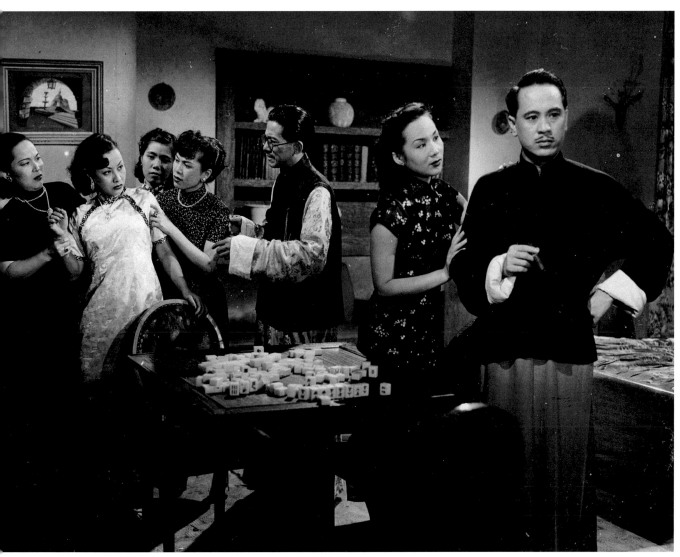

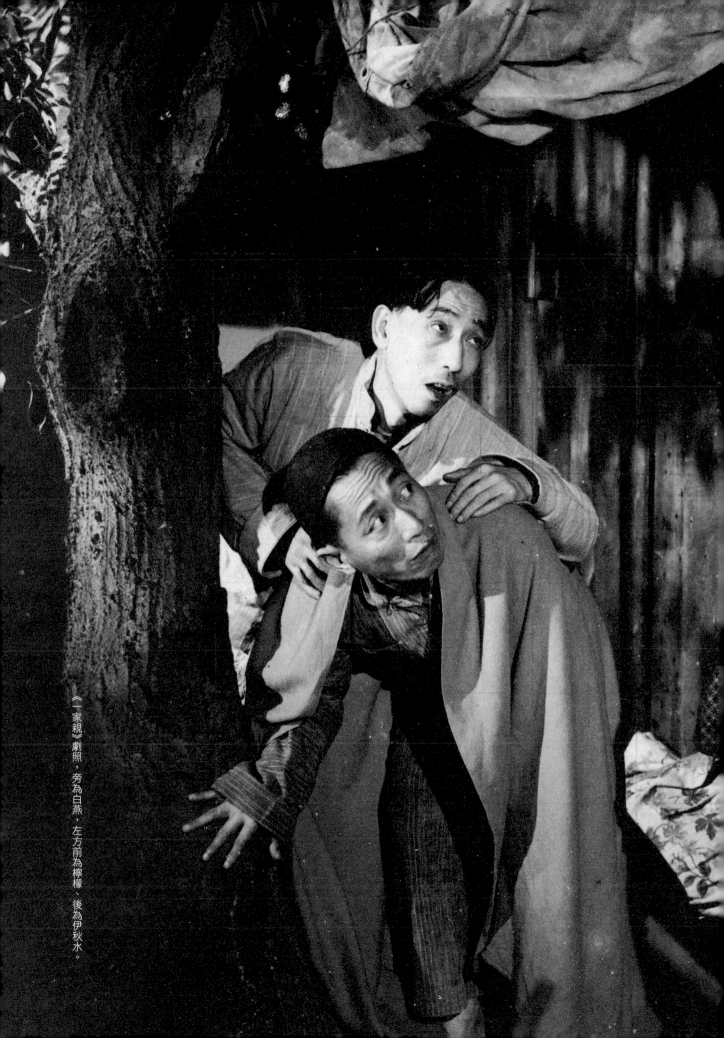

《一家親》劇照，旁為白燕，左方前為檸檬、後為伊秋水。

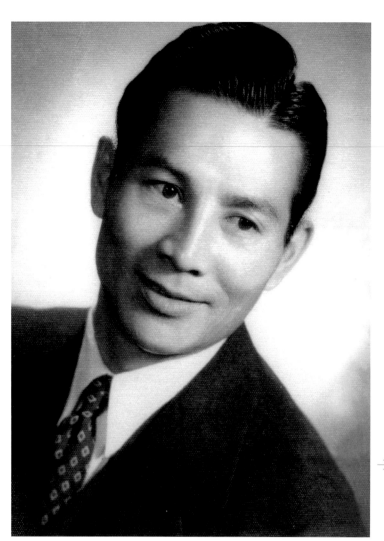

李清

一九二二—二〇〇〇年

原名李漢青，廣東東莞人，其妻是粵語片女演員容小意。李清早年是國粵語片兩棲演員，戰前已活躍於影壇，他身材高大健碩，多演出一些硬漢角色。記得曾觀看他主演的《前程萬里》，他飾演一名司機，在光怪陸離的社會中浮沉，最後在友人鼓勵下回國參加抗日工作，片中李清剛直的形象一直深存腦海。他也是中聯影業公司的發起人之一，主演過不少名片，其中在《錢》中飾演的賊匪和《血染黃金》中飾演的逃犯大隻鵬，都有別於他一直以來所演的正面人物。李清演技出色，扮傻仔也別有一手，如在《大冬瓜》中飾演張瑛的兄長，以及在《金錢萬歲》中飾演林坤山的獨子，神態動作都表現酷似。李清也拍過一些武俠片，著名的角色如峨嵋出品的《射鵰英雄傳》的楊鐵心、《盲俠穿心劍》的主角周念明等；李清在後者中的演出，似乎不讓正牌的盲俠勝新太郎專美。

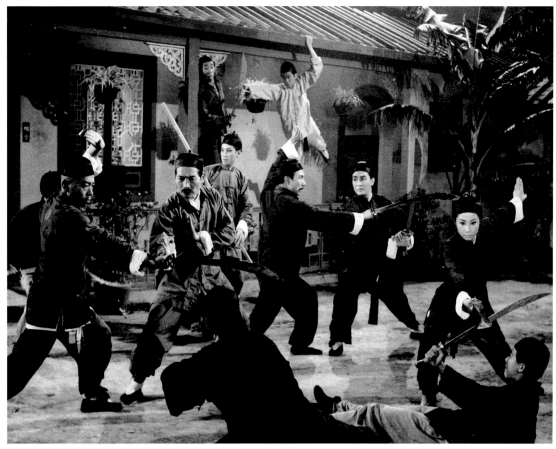

► 《七煞掌》劇照，右起夏娃、周驄、石堅、杜平，左為袁小田，另吊在屋簷者為唐佳。

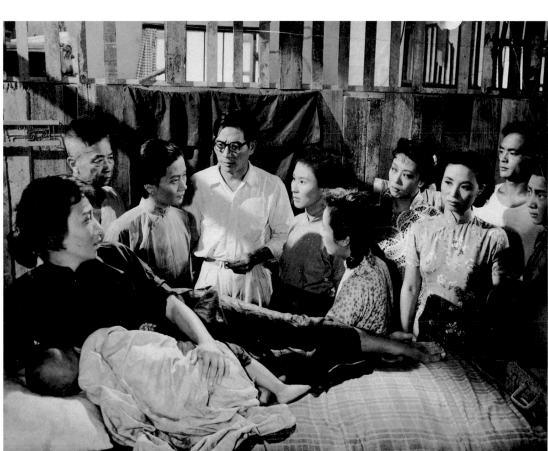

► 李清早期是國粵語片兩棲的演員，圖為國語片《水火之間》劇照，右起韋偉、曹炎、劉戀、馮琳、陳娟娟、劉甦、海濤、文逸民、王臻。

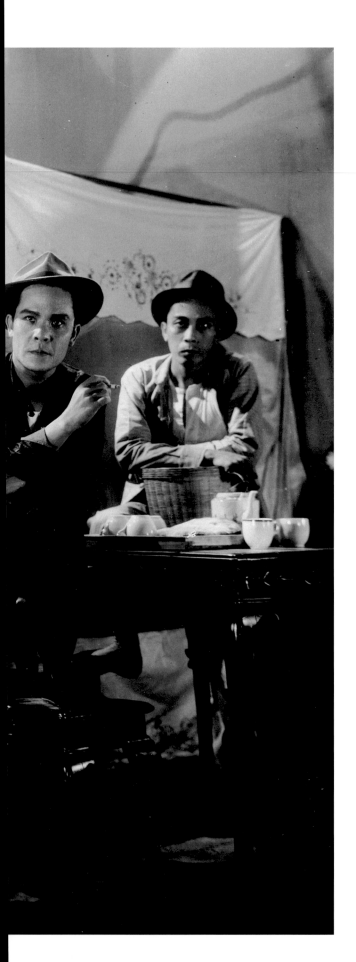

李清戰前的電影作品《鐵膽》，左為吳回。

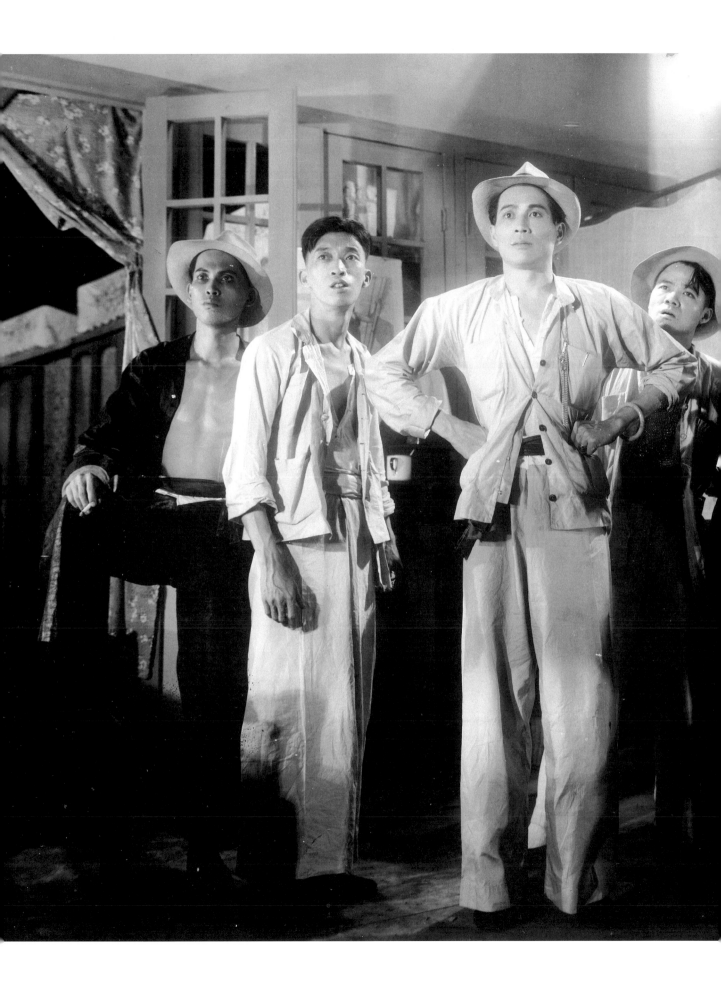

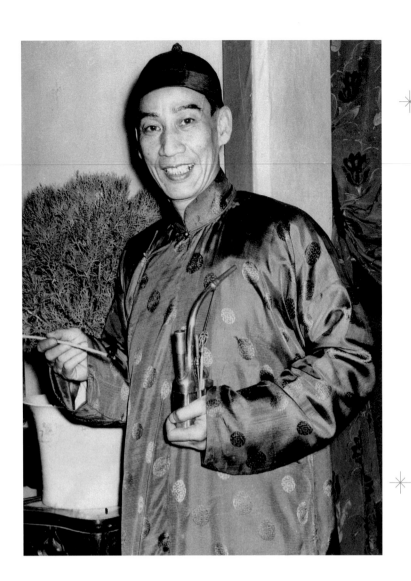

關德興

一九〇五——一九九六年

廣東開平人，粵劇戲班出身，藝名新靚就。提起關德興，大家自然會想起他主演的「黃飛鴻」電影，事實上黃飛鴻這位近代廣東著名拳師，能夠名揚整個華人世界，實有賴於關德興演出的「黃飛鴻」電影。關德興很早便參與電影演出，早於一九三二年他赴美登台時，獲名導演關文清邀請主演《歌侶情潮》，回港後繼續伶影雙棲，直到一九四九年拍了首部「黃飛鴻」電影，從此便與黃飛鴻結下不解之緣。關德興的黃飛鴻電影傳奇，筆者在《星光大道——五六十年代香港影壇風貌》已經述及，而關德興在其他電影演出的都是正氣凜然、忠義任俠的角色，無論演武松（《武松血濺獅子樓》）、關公（《關公月下釋貂蟬》）、黃飛虎（《黃飛虎反五關》）都很精彩。

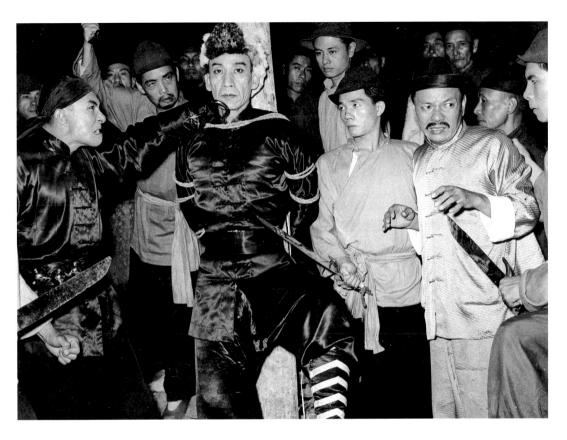

《風火鬼頭刀》劇照，右起周忠、劉家良，左為石堅。

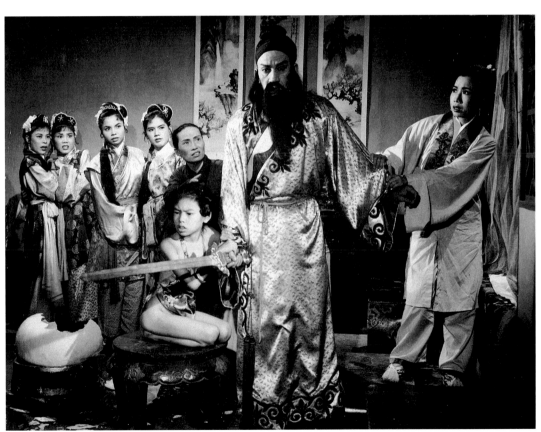

關德興在《哪吒》戲中幾毫無例外演出托塔天王李靖一角

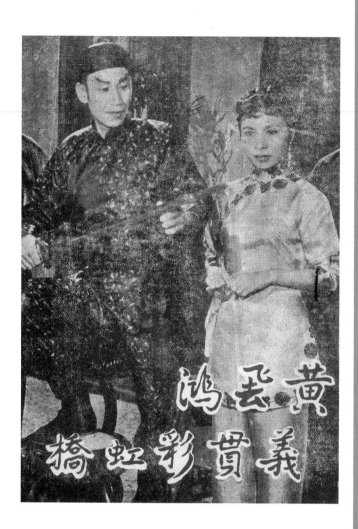

《黃飛鴻義貫彩虹橋》特刊

《長使英雄淚滿襟》劇照，關德興少見的西裝扮相。最右為葉仁甫，左起小燕飛、陳天縱，坐者左為馬笑英、右為黃楚山。

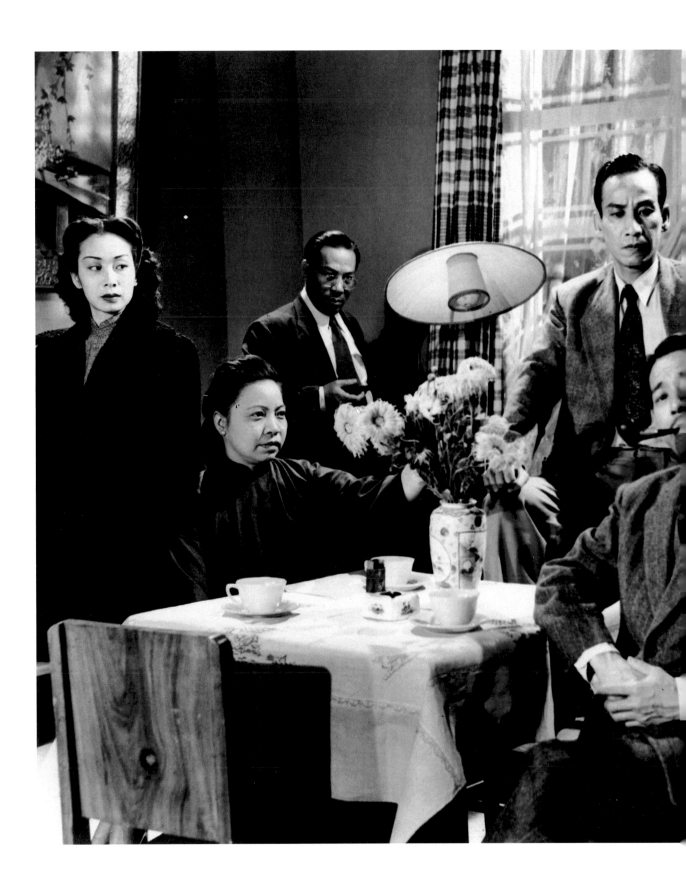

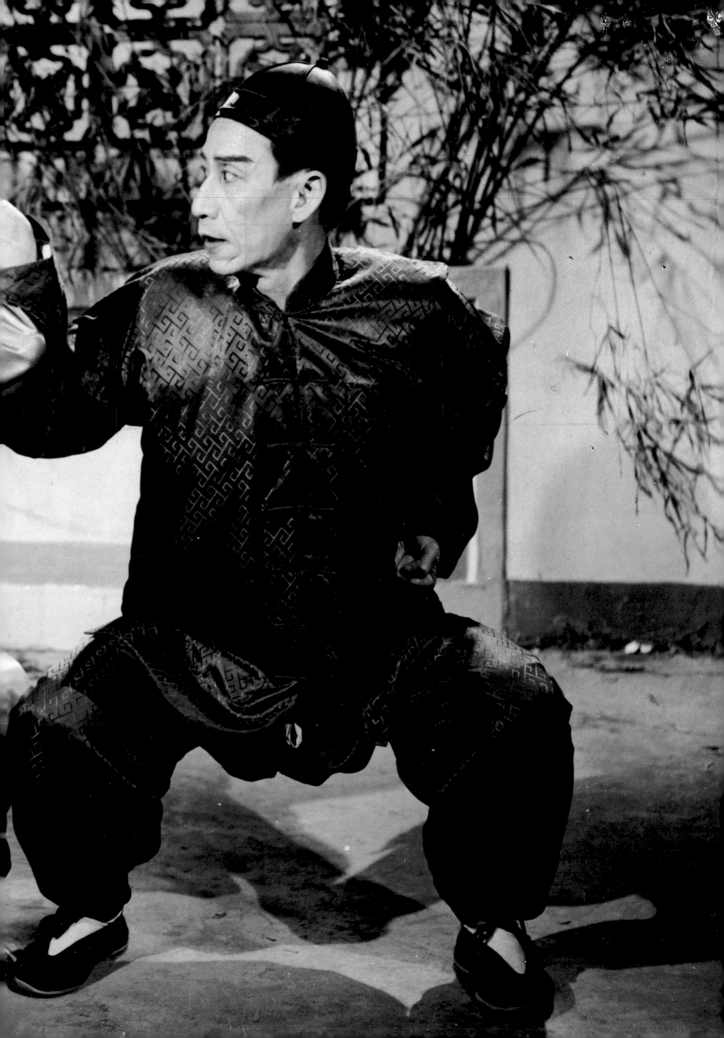

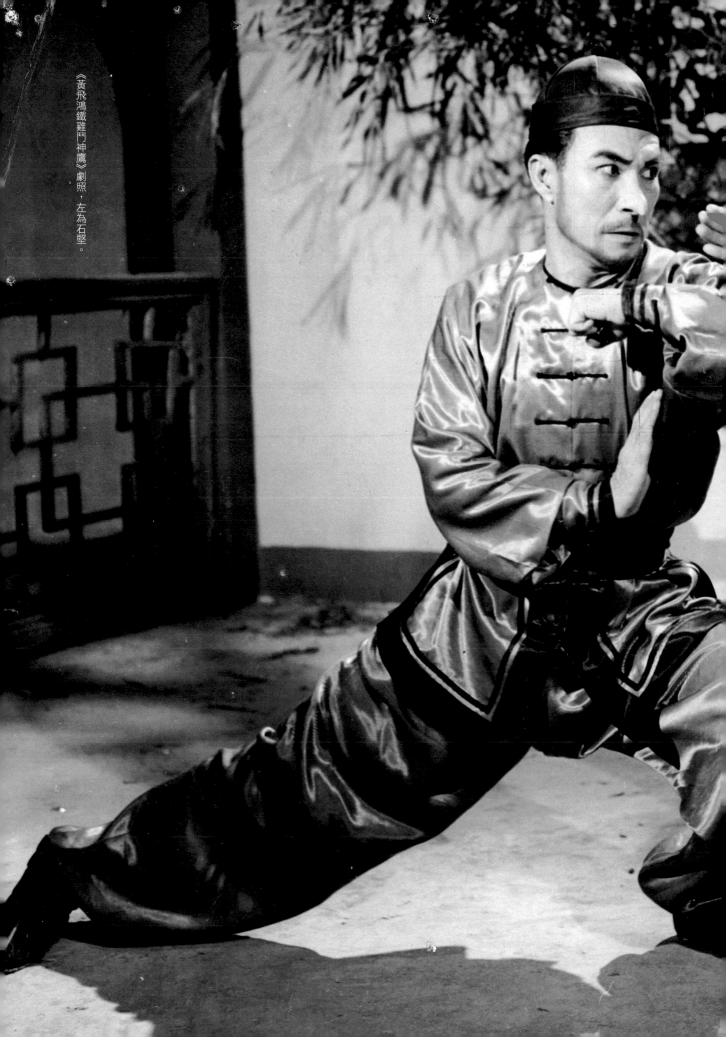

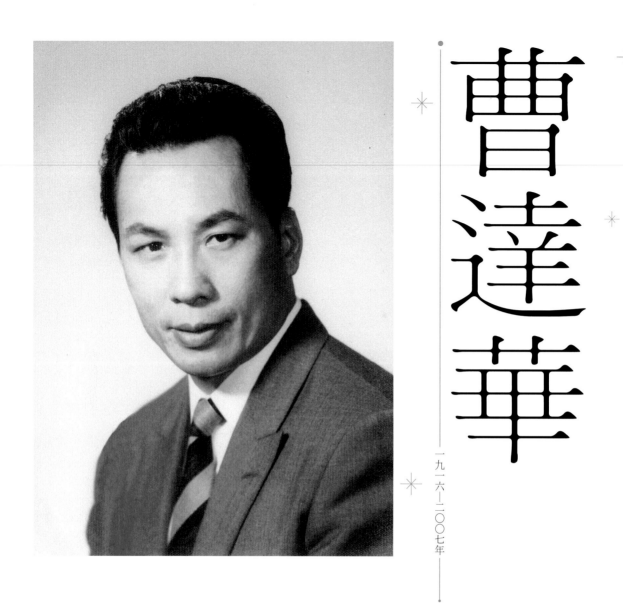

曹達華

一九一六─二〇〇七年

廣東台山人,有「銀壇鐵漢」之譽,憑演胡鵬「黃飛鴻」電影中的梁寬一角深入人心,故也有「生梁寬」之稱。他與于素秋是六十年代粵語武俠片的代表人物,除了大家耳熟能詳的《如來神掌》,他倆合拍的電影不計其數。曹達華憑其剛直形象,時裝片中多飾演探長,屢破奇案;他也是第一代土產「鐵金剛」,主演《鐵金剛狗場追兇》,其實不過是巧立名目,演的還是他一貫的偵探角色。

銀幕上曹達華擅演英雄義士,現實生活中他也是一個見義勇為、不吝財帛的善人。記得余慕雲先生說過,當年不少影人生活拮据,曹達華曾接濟無數,其中諧星伊秋水病逝,遺下孤寡無依,他除了替其解決燃眉之急,更負起伊秋水子女的教育和生活費。曹達華的俠氣仗義也得到回報:六十年代後期他因豪賭傾家,圈中人紛紛出手相助,義拍《江湖第一劍》,助他渡過難關。曹達華一生拍片無數,而且都是擔當主角,可算是粵語片的經典代表人物。

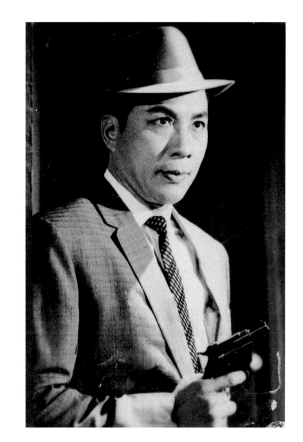

曹達華在時裝片中多以偵探形象出現

《百戰神弓》劇照，右為羅艷卿，左為關德興。

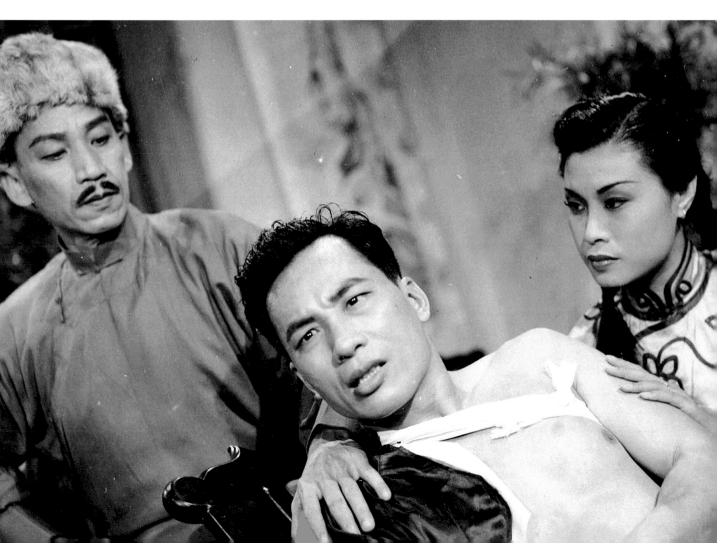

曹達華在武俠片中的經典師兄形象

曹達華的另一款造像

《風火鬼頭刀》劇照，右起石堅、關德興、于素秋，四人勁裝打扮。

新馬師曾

——一九一六—一九九七年——

原名鄧永祥，廣東順德人，有「粵劇神童」之譽，戰前已加入覺先聲班擔任文武生。戰後參與多部電影演出，當中以粵劇歌唱片為最，除首本戲外，他演出的一些角色如武松（《武松打虎》）、安祿山（《安祿山夜祭貴妃墳》）、荊軻（《荊軻刺秦王》），實有顛倒我們對某些人物的預設形象，但演來又自然生動，不覺突兀。此外，新馬師曾與鄧寄塵合作的「兩傻」電影，例如五十年代的《兩傻遊天堂》、《兩傻遊地獄》，六十年代改與俞明拍檔的《矇查查發達》、《黐線世界》等系列演出，都充份顯露他的喜劇細胞，而這種喜劇感往往從與拍檔「牛頭唔搭馬嘴」中來，故也給人冠以「無厘頭」鼻祖之稱。

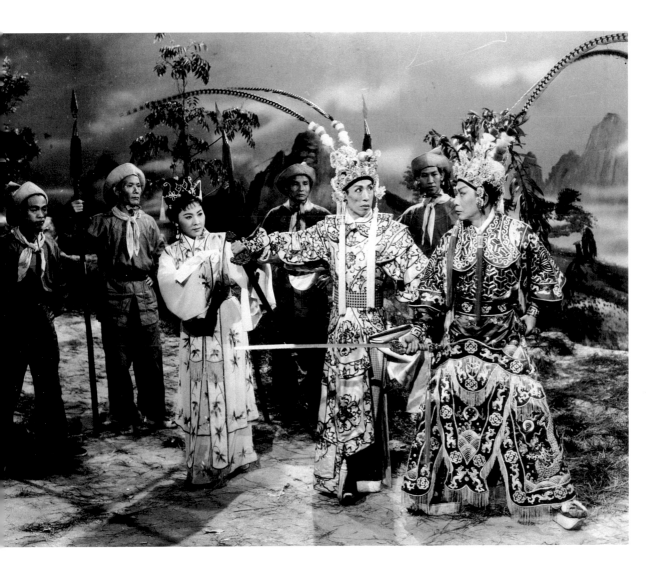

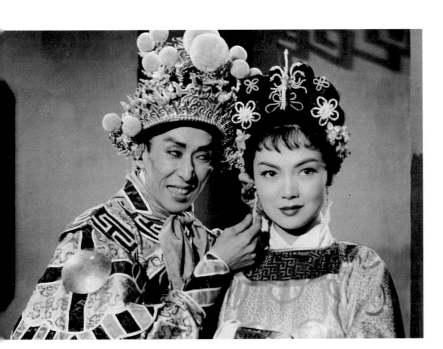

新馬師曾與妻子賽珍珠合照

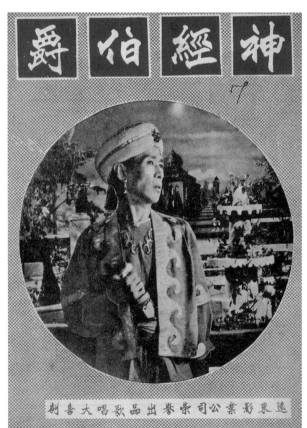

《神經伯爵》特刊

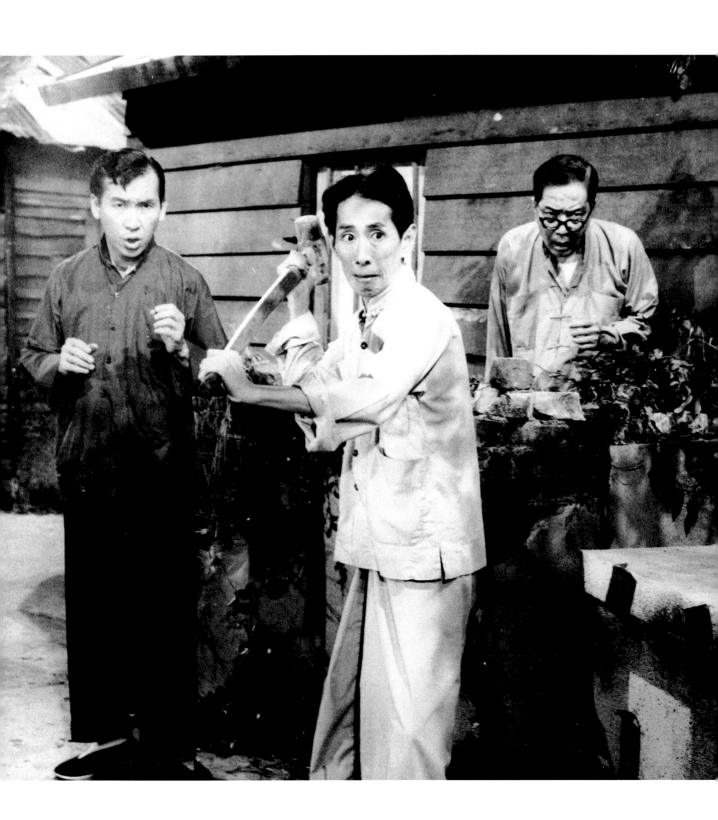

靚次伯

一九〇四—一九九二年

原名黎國祥，廣東新會人，有「武生王」之譽，在粵劇界享負盛名。跟其他伶人一樣，靚次伯亦優於電影演出，他可忠可奸，擅演包公、嚴嵩等帝王將相角色，同時曾在《紮腳小紅娘》中反串夫人一角，表現與以反串著名的半日安不遑多讓。靚次伯演出的電影絕大部分是古裝片，記憶中只有與陳寶珠合演的《孝女珠珠》是時裝片，片中他飾演白師父一角。不過眾多演出中，筆者最欣賞他在《帝女花》中飾演的崇禎帝，「君非亡國君，終難免樹倒猢猻散，哭對皇陵三號歎，到此方知守業難」，把一個亡國之君的沉痛無奈表露無遺。

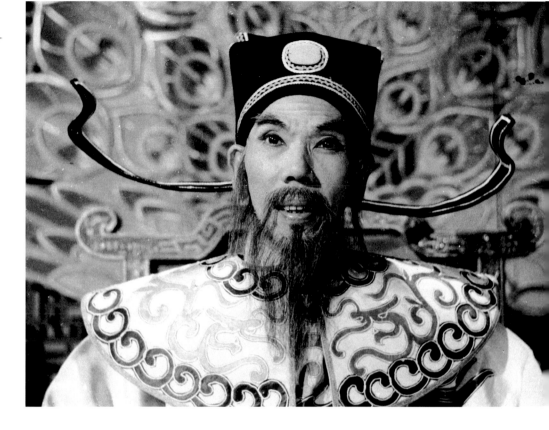

靚次伯在《紫釵記》中的造型

《小俠白金龍》劇照，右為鳳凰女，中為馮寶寶，左起陳寶珠、黎雯、西瓜刨。

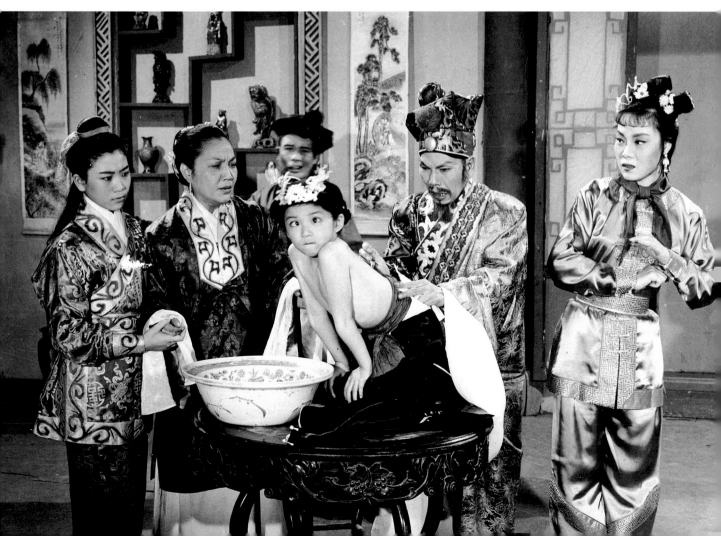

梁醒波

一九〇八—一九八一年

原名梁廣才，又名梁如海，廣東南海人，女兒文蘭也是粵語片演員。梁醒波在粵劇界享負盛名，有「丑生王」之譽，是任、白仙鳳鳴劇團的台柱之一。他五十年代從影，所拍以喜劇片為主，主要是他外形較胖，而且表情生鬼，「慢半秒」的動作反應尤其令觀眾捧腹，幾乎每一部有他主演的戲都不會有悶場，很多時候他的角色比男女主角更矚目，因此片約不斷，是五六十年代粵語片的中流砥柱。梁醒波演過的名片很多，不計多齣經典粵劇電影，僅喜劇片便足可觀：與紫羅蓮、半日安合演的《呆佬拜壽》，就連平日一本正經的紫羅蓮也給帶演得出奇討好；為電懋演出的三套「南北和」電影（《南北和》、《南北一家親》、《南北喜相逢》），他與另一位國語片著名喜劇演員劉恩甲互放笑彈，至今仍是喜劇片的經典之作。此外，六十年代張英才、胡楓、林鳳、南紅等演員主演的電影，他大多飾演父親或老闆、經理角色，演員在他引領下，演來也分外活潑生猛。

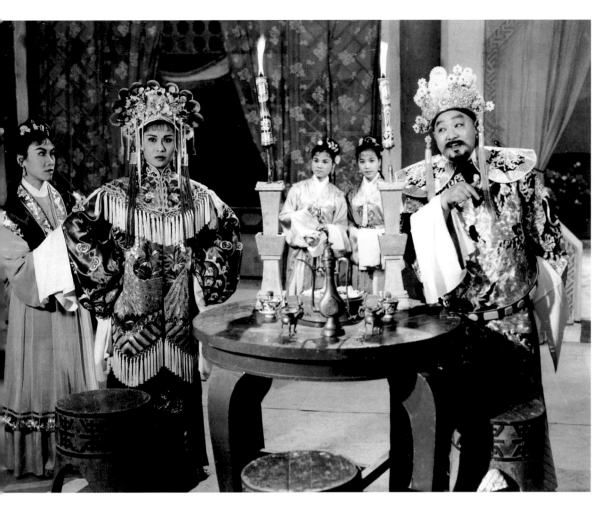

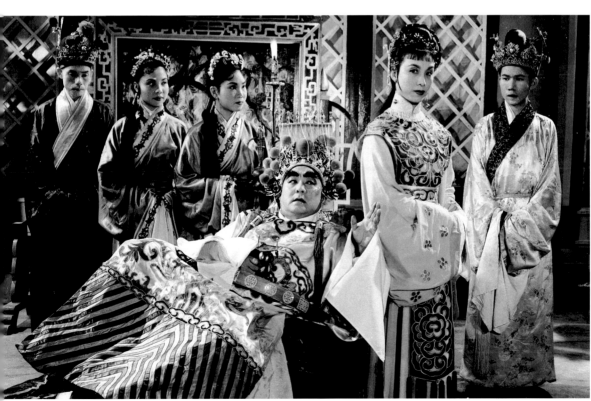

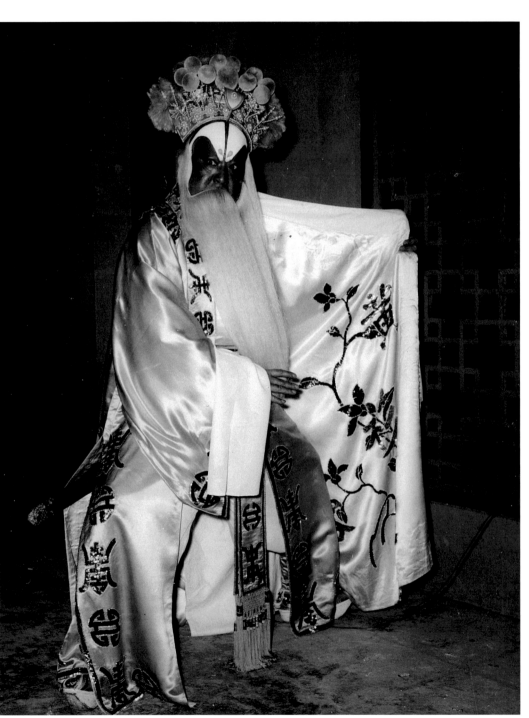

▲
梁醒波在國語片《雙喜臨門》中的演出，右為魏平澳。

▶
《童軍教練》宣傳廣告

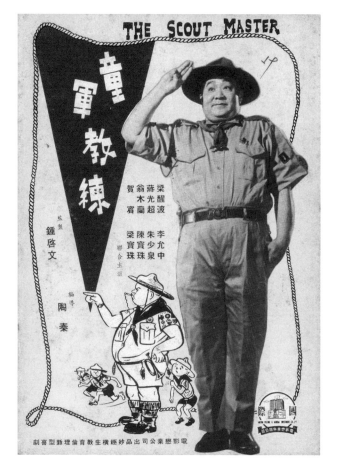

◀

馬來西亞：南洋商報 香港：明報星期增刊
東南亞銷數最多之中文期刊

東南亞 周刊

二角

恭喜發財

何非凡

一九一九—一九八〇年

原名何賀年，廣東東莞人，有「情僧」之譽，憑着《情僧偷渡瀟湘館》和《碧海狂僧》飲譽粵劇界歷久不衰，後者更是徐小鳳在演唱會中多會獻唱的歌曲。何非凡的電影不少是粵劇歌唱片，但筆者較喜歡他演出的其他片集，例如《賊王子》、《行正桃花運》、《奇人奇遇》等。其中光藝出品的《奇人奇遇》改編自俄國小說家果戈里的《欽差大臣》，裏面每個角色都有很高的可塑性，戲中何非凡和歐陽儉飾演一對招搖撞騙的無賴，來到鄉間，誤打誤撞下竟遭人誤會是視察專員，由是引出一幕幕荒誕諷刺的劇情；何非凡和歐陽儉合作演出，亦承接新馬師曾和鄧寄塵「兩傻」的模式，配以梁醒波、鄧碧雲、譚蘭卿等笑星，成為一部出奇地討好的諷刺劇。

《賊王子》劇照，旁為梅綺。

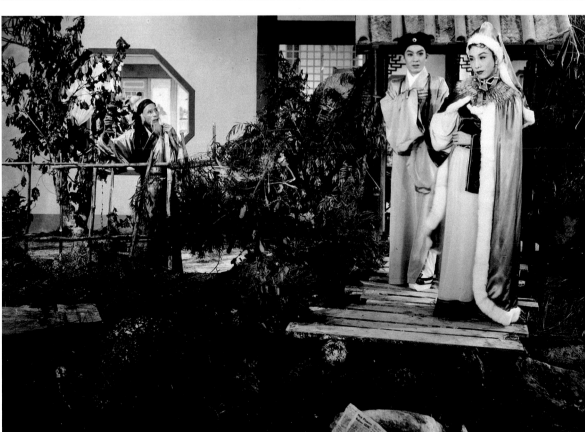
《情僧》劇照，旁為鄧碧雲。

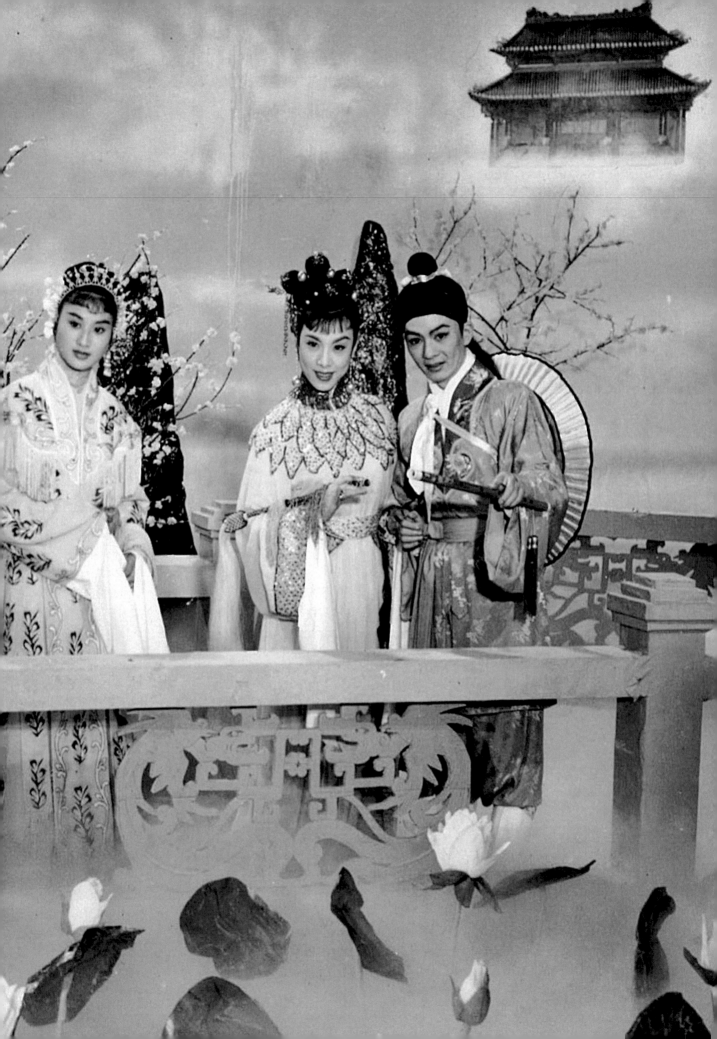

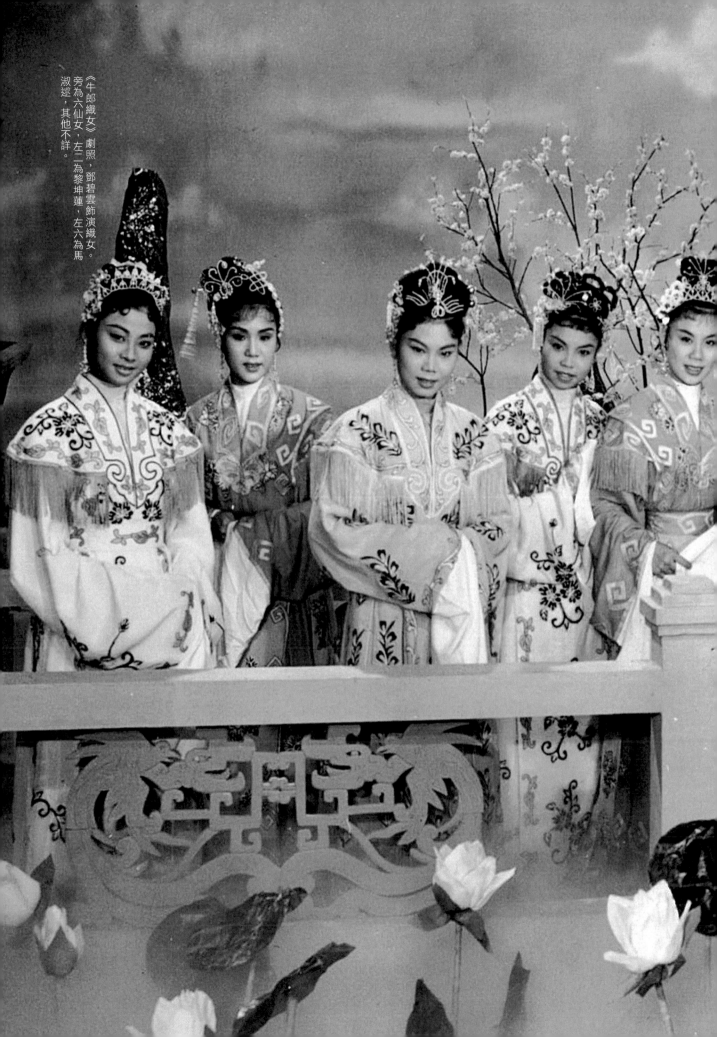

陳錦棠

一九〇六—一九八一年

廣東南海人，是著名粵劇文武生，也是名伶薛覺先的入室弟子，有「粵劇武狀元」之譽。陳錦棠所演的以古裝歌唱片為主，而他是一位「真武行」的藝人，擅打「五色真軍器」，身手了得，今天我們仍可以透過光影片段欣賞他的精彩技藝。陳錦棠扮相俊美，演忠、奸角色俱佳，無論在《西河會妻》、《娘子軍封王》或《雙槍陸文龍》均演得精彩，大大顯現其出色功架。個人覺得他笑起來有時帶點邪氣，他在《武松血濺獅子樓》與《武松打虎》中均飾演西門慶，把這個專奸淫婦女的惡棍演得入型入格，兩片中他分別與同飾武松的關德興和新馬師曾對打，特別是與新馬師曾在獅子樓上大打北派，緊張處看得觀眾為之屏息，最後西門慶終難逃一死，實在大快人心。陳錦棠色藝俱全，也是「好打得」之人，雖然聲底稍弱，但瑕不掩瑜，是一位底子深厚的伶星。

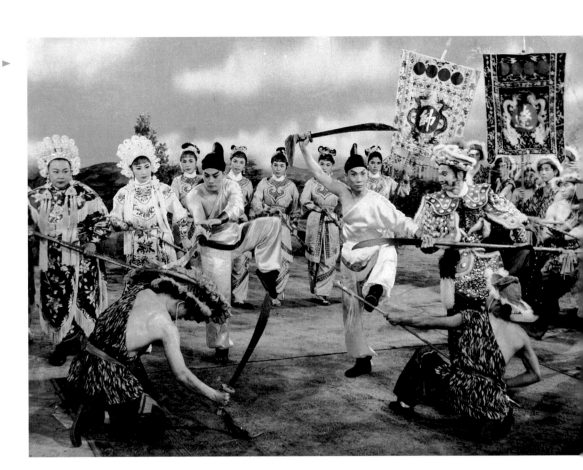

《娘子軍封王》劇照，旁為林蛟、林丹，最左為譚蘭卿。

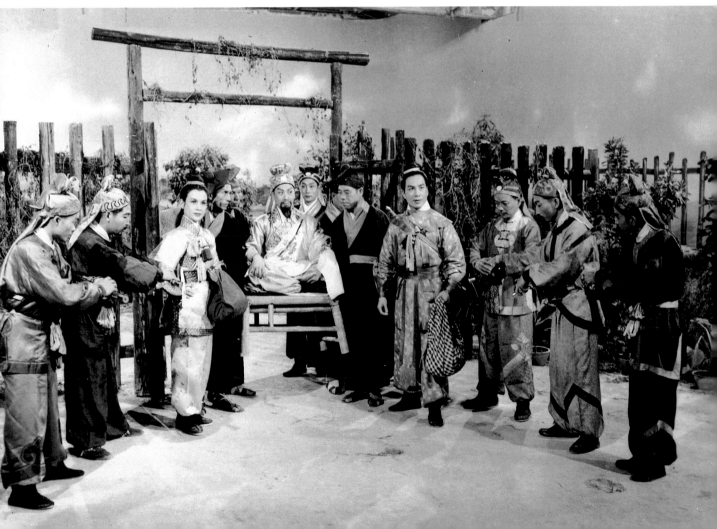

《射鵰英雄傳》劇照，中右為曹達華，中左為容小意。

羅劍郎

一九二一—二〇〇三年

原名羅富文，廣東人，是紅褲子出身的粵劇藝人，所拍的粵語片多與鄧碧雲、芳艷芬、羅艷卿和白露明合作。他身材高大，因此演袍甲戲特別受人注目，時裝片亦多利用他的高大身形演繹不同角色，印象較深的是他在《蠱蟲師爺》一片飾演的健身教練，指導學員練習倒是頭頭是道，是當年除馮應湘外扮演同類角色的較佳選擇。筆者最喜歡看他跟羅艷卿的合作，二羅在外形上十分登對，除了都屬高頭大馬，形象亦斯文秀雅，現實中其實也很匹配。在《真假洞房春》一片中，二羅本為一對，與另一對林家聲和譚倩紅陰差陽錯下作了「情人交換」，因而引發不少「錯摸」的笑料，電影情節無疑有點胡鬧，但羅劍郎跟林家聲同樣演得十分出位奔放，是一部笑料連連的喜劇。

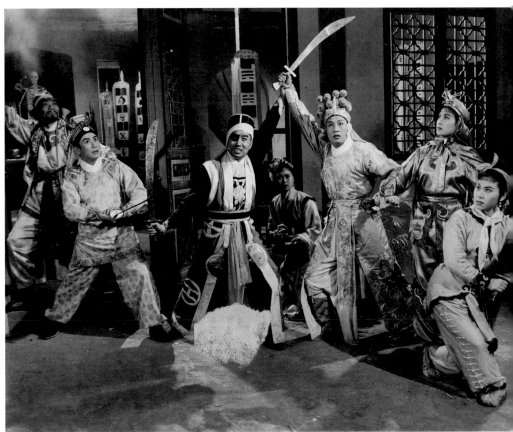

《文素臣》劇照，右起陳好逑、羅艷卿，中為蕭仲坤，左為蘇少棠。

《電話情人》劇照，左為羅艷卿。

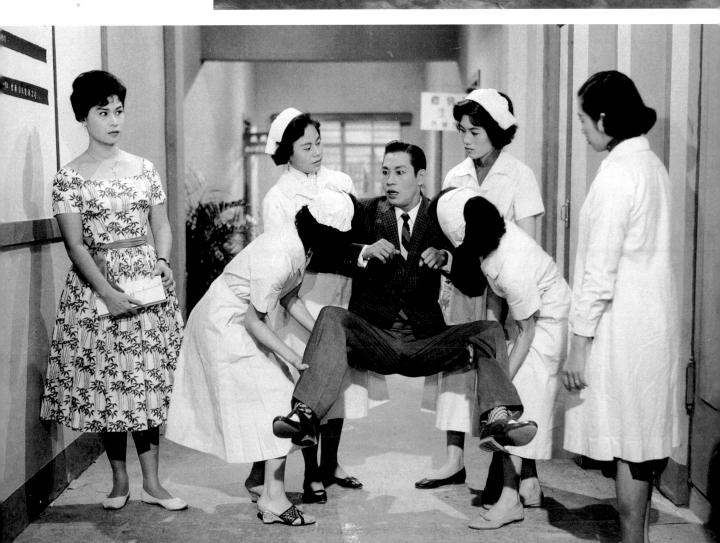

《紅粉冤情》劇照，羅劍郎要加害的是鄧碧雲。

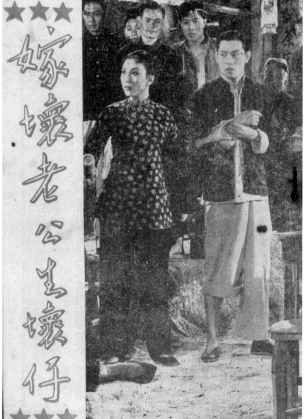

白露明與羅劍郎頗多在時裝片合作演出

《嫁錯老公生壞仔》特刊

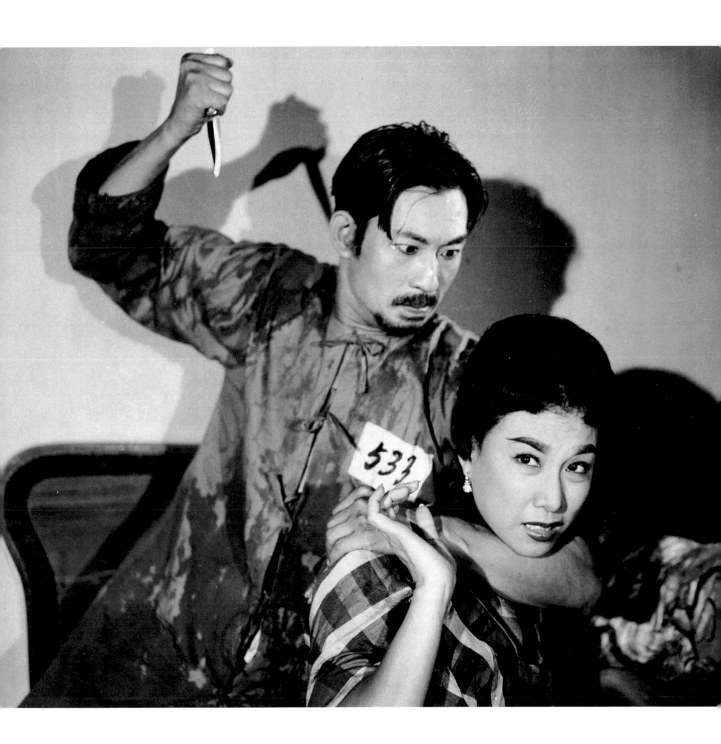

林家聲

一九三三—二○一五年

原名林曼純，廣東人，是著名粵劇文武生，也是薛覺先的入室弟子，其姐林家儀也是戲行中人。林家聲所拍電影以粵劇歌唱片較多，其中他的戲寶如《無情寶劍有情天》、《雷鳴金鼓戰茄聲》都曾搬上銀幕，是不少聲迷的最愛珍寶。林家聲六十年代演過不少武俠片，例如仙鶴港聯的創業作《仙鶴神針》，他飾演主角馬君武，又在電影《武林聖火令》飾演尹天仇，都是武俠片的經典角色，後者更被周星馳借用為《喜劇之王》中主角的名字。林家聲演英雄俠士之餘，演出喜劇片也有一手，他在《女人的秘密》與丁瑩的鬥氣情節，演得生猛活潑，活脫是另一個人的模樣，喜劇感很強，是一位優秀的伶影雙棲藝人。

林家聲在郊外留影 ▶

◀ 與陳寶珠主演的《長髮姑娘》劇照

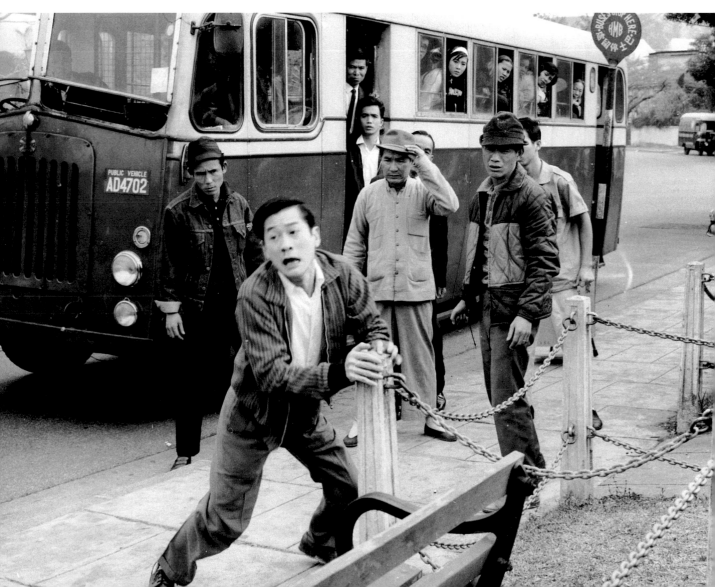

《女人的秘密》特刊

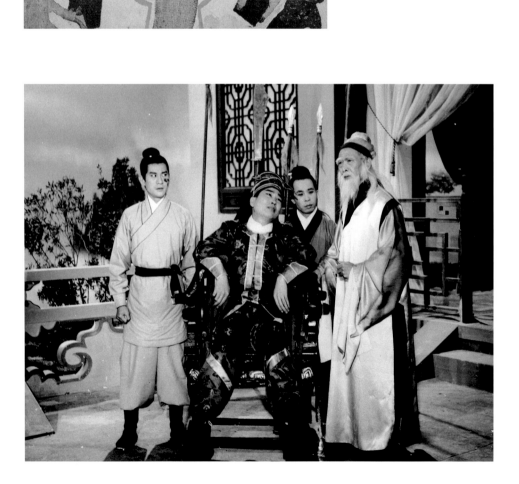

《倚天屠龍記》劇照，右為張生，中為蕭仲坤。

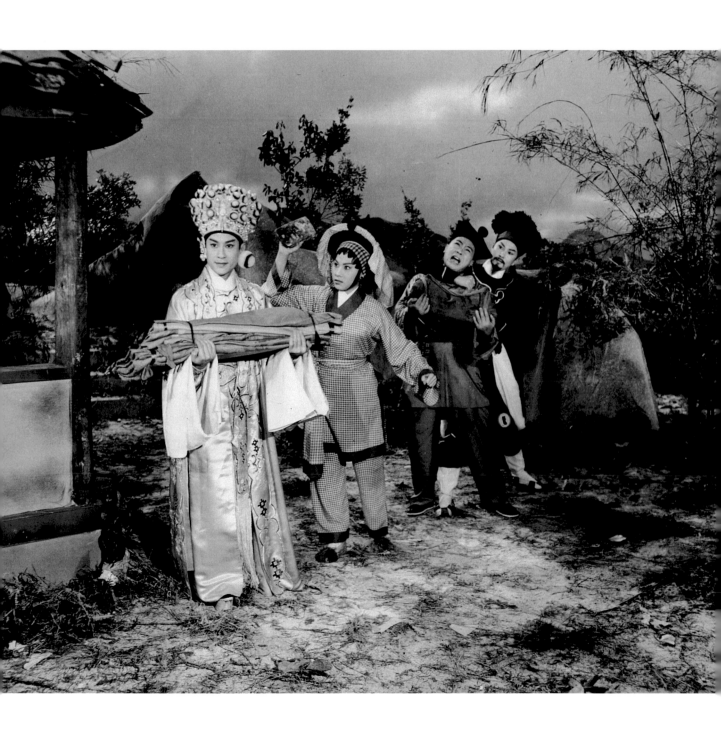

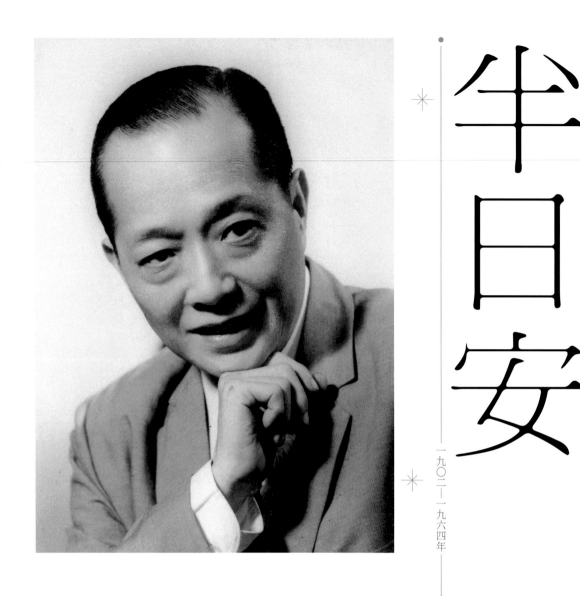

半日安

一九〇二—一九六四年

原名李鴻安，廣東南海人，與廖俠懷、葉弗弱、李海泉同為粵劇四大名丑，其妻上海妹是著名的粵劇花旦，夫妻同是名班覺先聲的主要演員。半日安演戲擅長反串，演出夫人太君尤其出色，在《六月雪》、《紅娘》和很多電影中，他的扮相幾可亂真，即如筆者在撰寫本文時，也曾把「他」寫作「她」，可見他的反串形象如何深入人心。除此之外，半日安也擅演忠僕角色，最令人印象深刻的莫如在《夜光杯》的演出，這部電影的可觀處，馮寶寶自然是主要賣點，但他在戲中的串連也居功不少。另外，半日安在《呆佬拜壽》中飾演梁醒波的外父，幾乎給這個好女婿氣死的情狀，也令人忍俊不禁。

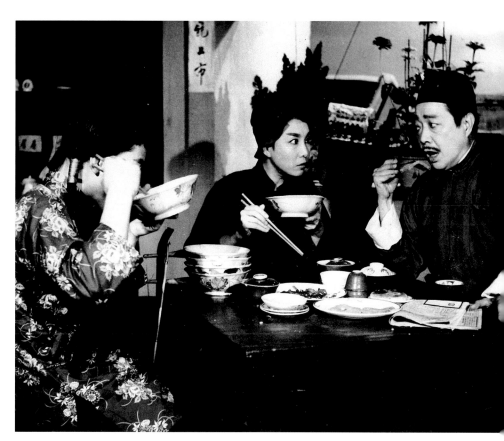

《摩登大妗》劇照，旁為鄧碧雲。

《小俠白金龍》劇照，右起馮寶寶、鳳凰女。

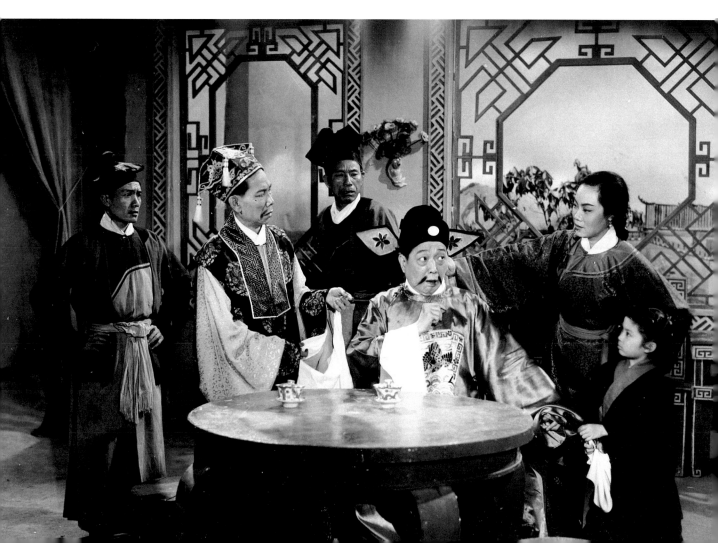

鄧寄塵

廣東南海人，本是電台播音員，解放前在廣州已享盛名。他擅演諧劇，來港後加入影壇，所演絕大多數為諧趣喜劇，其中《范斗》、《失魂魚》、《笑聲降地球》都是筆者童年時最愛的粵語片。五十年代鄧寄塵在伊秋水、劉桂康、葉仁甫等諧星之中另創一格，除外形詼諧生鬼外，他更能歌擅唱，與新馬師曾合演的「兩傻」電影，兩人配合更是妙到顛毫，一正一襯，一精一呆，合作無間。此外他在《烏龍王發達記》中飾演的尖咀茂也是一絕，外形跟漫畫角色相似，亦能把角色縮骨、貪便宜的性格表露無遺。鄧寄塵五六十年代不僅拍片多，灌錄唱片也多，他的諧趣粵語歌曲至今仍是筆者常聽的老歌。

鄧寄塵仕《范斗》片中的扮相

《兩傻發達記》劇照，右起陶三姑、鄭碧影，左為新馬師曾。

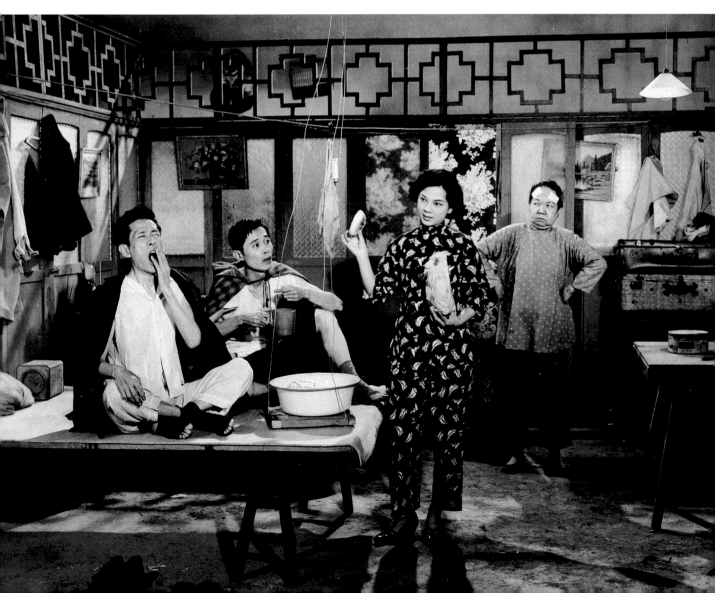

蘇少棠

？──二○一二年

原名蘇錦棠，是「粵劇武狀元」陳錦棠的入室弟子，跟其師一樣外貌俊俏，演出一些多情公子、冤氣哥兒的小生戲最為當行。他扮相似乎宜古不宜今，故演出的電影大部分都是古裝歌唱片；與任、白頗多合作演出，其中以在《紫釵記》中飾演的韋夏卿最為人熟悉；此外，他在《跨鳳乘龍》、《獅吼記》等片都佔戲頗多。蘇少棠在《呆佬拜壽》中客串演出半日安的女婿，跟劉克宣一起戲弄三女婿梁醒波，而他演這類「衰衰哋」的角色也頗趣怪。不知為何，筆者總對他在某些戲中尷尷尬尬、諸多為難的表情記憶猶深，也是「靚仔小生」正路演出之外的另一道風景。

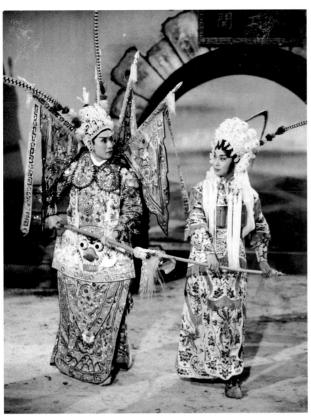

《寒江關》劇照，旁為羅艷卿。

《苗山白毛女》劇照

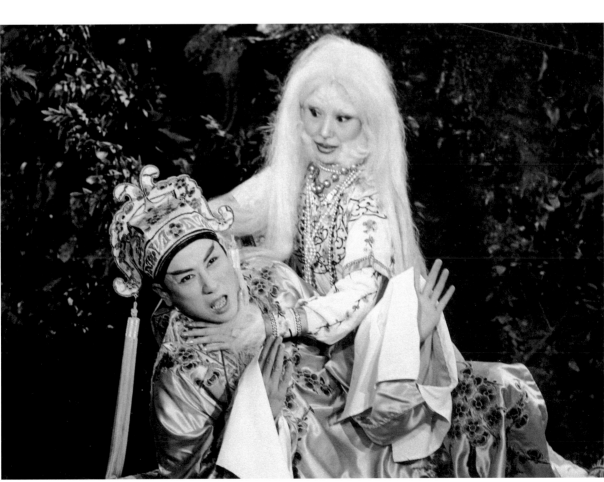

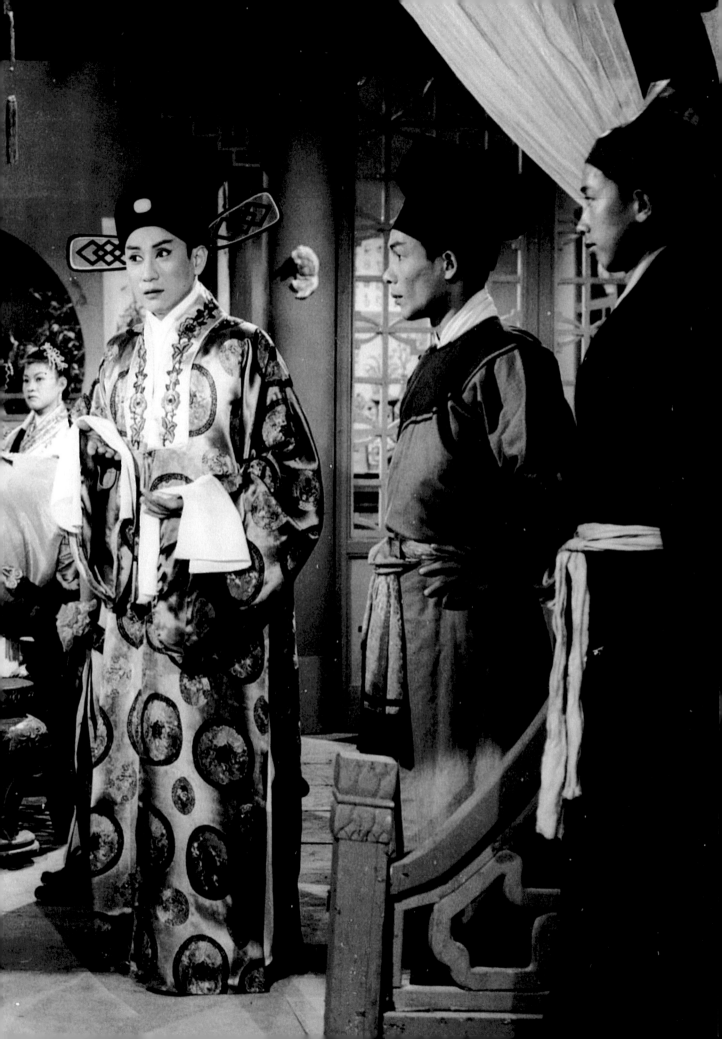

《紫釵記》劇照，中為朱少坡，中左為英麗梨，左為靚次伯。

謝賢

一九三六年生

原名謝家鈺，廣東番禺人，是五六十年代粵語片最紅的男演員之一。謝賢高大俊朗，充滿陽光氣息，初入影圈已頗受矚目，加入光藝電影公司後星運愈隆，是公司的首席男演員。他與光藝三位當家花旦嘉玲、南紅、江雪合作無數，當中與前者合作最多，亦由銀幕情侶進展成為真正情人，當年影迷幾乎一致看好有情人終成眷屬，可是最後兩人各自婚嫁，未能在現實人生中開花結果。謝賢早年演戀厚青年最得人喜歡，尤其是《亞超結婚》中那個喇叭手；後期則演一些專走「精面」、做事投機僥倖的「世界仔」，以及在《黑玫瑰》、《賊美人》、《遺產一百萬》等電影中扮演偵探角色，同樣精彩生動。不過最令人欣賞的，應數他在《英雄本色》中飾演的李卓雄，把一個欲改邪歸正，但事事遭人壓迫的釋囚角色發揮得淋漓盡致。順筆一提，筆者收藏的電影畫報中，謝賢是極少數可以作「封面男郎」的粵語片演員之一。

《紅花俠盜》劇照，右為李鵬飛，左為南紅。

《窗外情》劇照，左為張瑛。

《歡喜冤家》特刊

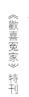

《娛樂畫報》第四十七期

《冬戀》劇照，旁為蕭芳芳。

胡楓

一九三三年生

原名胡繼修，廣州人，是少數仍活躍於娛樂圈的資深演員。胡楓五十年代
初期考入當時著名的大成電影公司，同期的有江一帆、白露明等著名演
員。胡楓影齡很長，差不多每一位粵語片女影星都跟他合作過，早期的芳
艷芬、白雪仙、吳君麗、南紅、林鳳，以至後期的陳寶珠、蕭芳芳、薛家
燕等，可謂數之不盡。當中他與吳君麗扮演的「表哥表妹」，更是影迷開
來笑話的談資。胡楓戲路縱橫，文藝言情、詼諧喜劇、奇情偵探等類型電
影都擅勝場，只是古裝片跟他絕緣，武俠片也僅有一兩部，記憶中有一部
粵藝開拍、胡鵬導演的《柳葉刀》，畢竟非他所長，也不見有後來者。個
人最愛看他的時裝喜劇，他「大愚若智」，其實不過是聰明笨伯，例如《捕
風捉影》、《密底算盤》、《拜倒迷你裙》等，都教人看得嘻哈絕倒。胡楓可
算是名副其實的「影壇長春樹」，由五十年代起至近年，一直拍片不輟，
年已八十多的他仍有客串演出，是一位永不言休的專業演員。

《拜倒迷你裙》劇照，露台上的是賀蘭。

胡楓少拍的武俠片種，在《柳葉刀》一片與石堅對打。

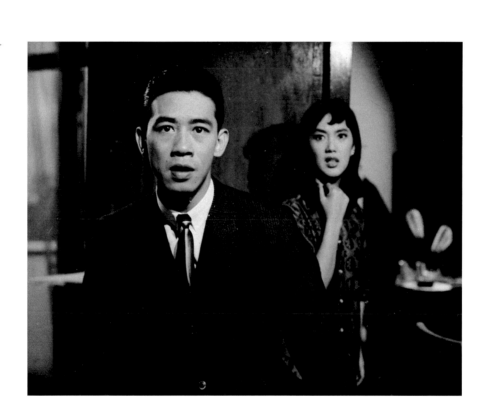

《艷鬼緣》劇照，旁為夏萍。

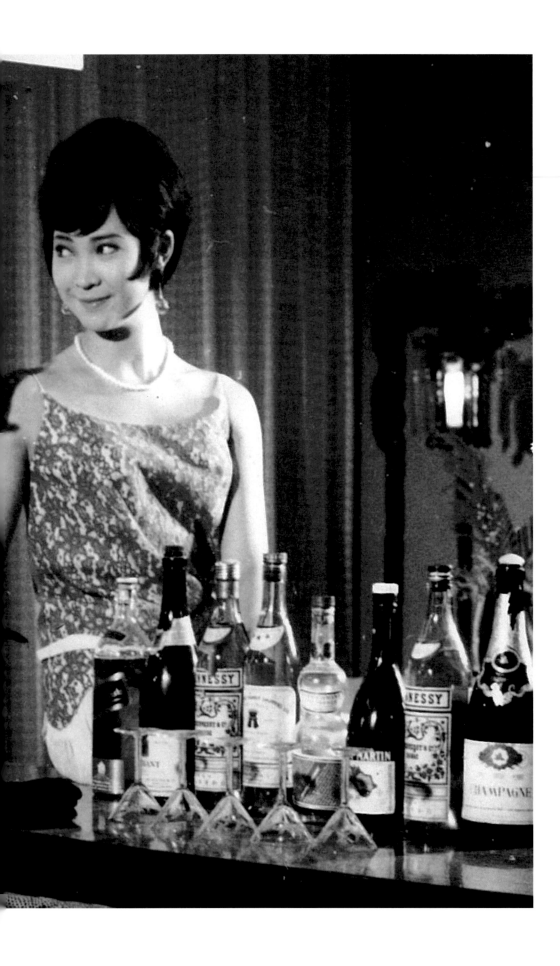

胡楓與蕭芳芳是銀幕上的老拍檔

張英才

— 一九三四年生 —

廣東開平人，永茂公司出身，稍後加入邵氏粵語片組，與銀壇玉女林鳳結成長期銀幕拍檔。張英才是六十年代謝賢、胡楓之外另一位炙手可熱的演員，他最為人熟悉的武俠電影，相信是仙鶴港聯所拍的《碧血金釵》和《雪花神劍》，兩部電影內容曲折、設想新奇，武打場面刺激緊張，可謂一新觀眾耳目；繼後他還拍了多部名片如《鐵劍朱痕》、《武當飛鳳》、《碧落紅塵》等，都有不俗口碑。此外，張英才與林鳳、南紅等合演過不少都市喜劇，最著名的莫如改編電台廣播劇的《大丈夫日記》，其他如《受薪姑爺》、《工廠少爺》、《街市皇后》等，都是膾炙人口的粵語名片。六十年代後期「黃飛鴻」電影回歸，改由王風執導的九部電影，主要人物除不易的關德興、石堅和西瓜刨外，另加入曾江和張英才；張英才飾演的二牛與曾江飾演的凌雲階性格一緩一急，平添不少戲劇效果。隨着粵語片式微，張英才亦跟其他演員一樣轉投電視台，幕前演出外更多是幕後的配音工作，是一位出色的配音員。

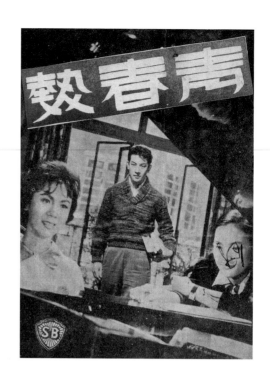

《青春熱》特刊 ►

▼
《拉車少爺》劇照，右起丁楚翹、林鳳、梁醒波、俞明。

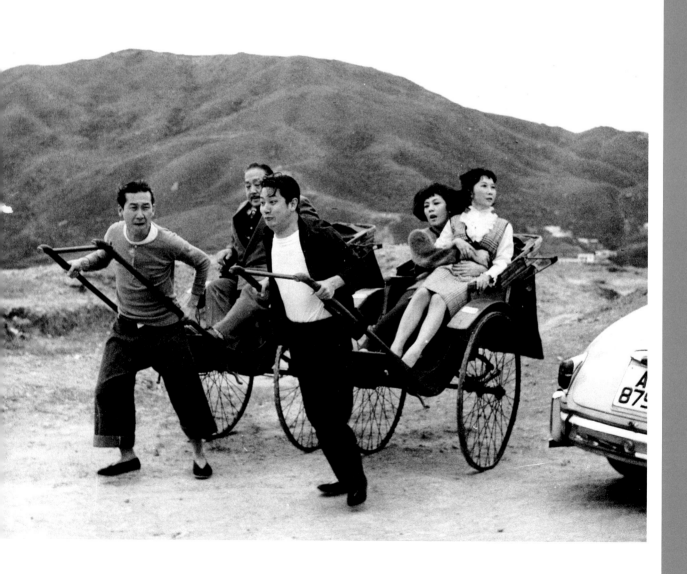

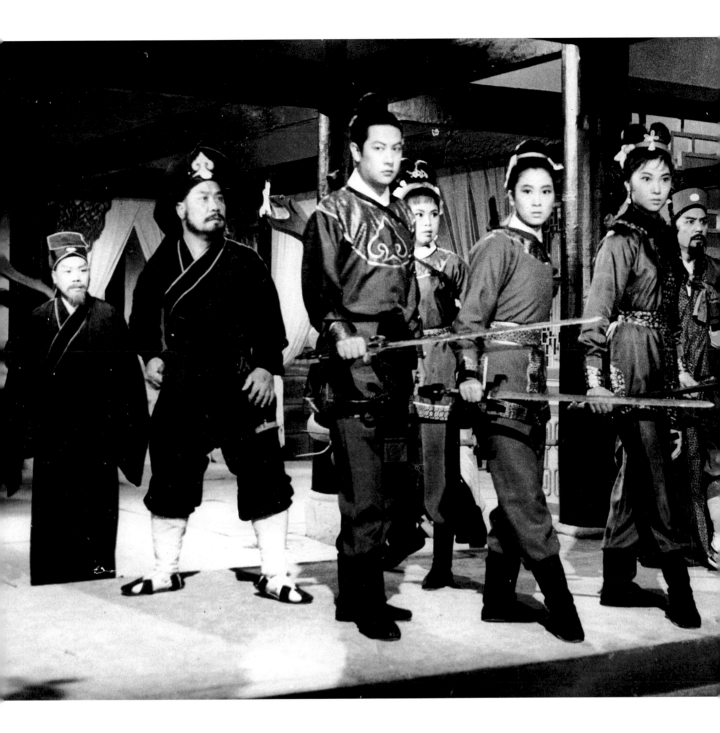

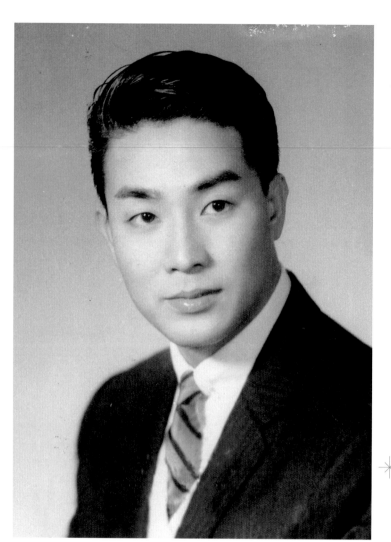

周驄

一九三一年生

原名冼錦榮，廣東中山人，是光藝公司的當家小生之一。周驄外形較為忠厚，演出戀直青年最為合適，無論在《春到人間》或是《七彩難兄難弟》，他與謝賢合演同撈同煲的死黨兄弟，初時處處吃虧，最終卻是善有善報，是不少人心目中的「最佳女婿」。第一次觀看周驄的演出，應該是童年時看他與江雪合演的《住家男人》，那時候家中並未裝有電視，一天從鄰家傳來小孩子不停唱着「住家男人豬腸粉」這句歌，從大門鐵閘看過對面，熒幕上隱約見到一個男人在追趕一群小童，這人就是周驄了。周驄亦曾與白茵合演《蘇小小》和《湖山盟》，兩片皆取景於杭州西湖，人景俱美，他飾演的書生角色扮相亦佳，是當年的賣座電影之一。

《快樂年華》特刊

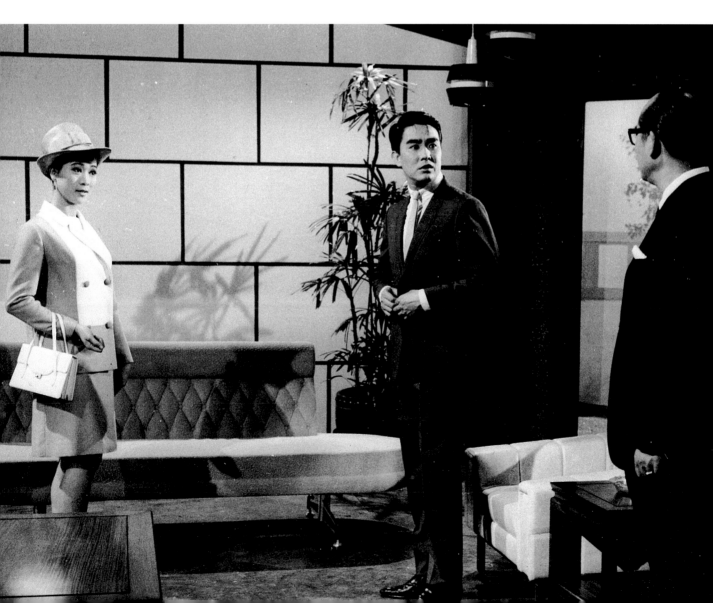

《紅衣少女》劇照，右為李鵬飛，左為陳寶珠。

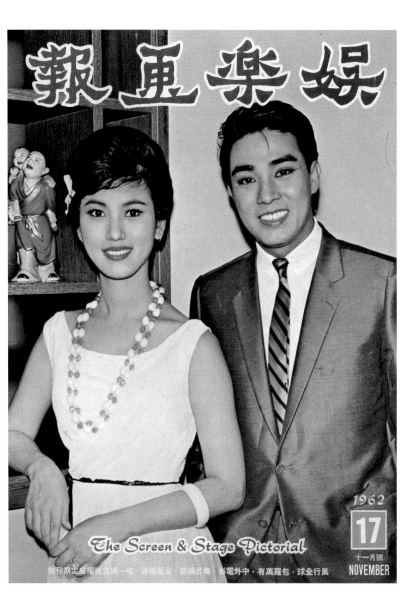

《娛樂畫報》第十七期，旁為江雪。

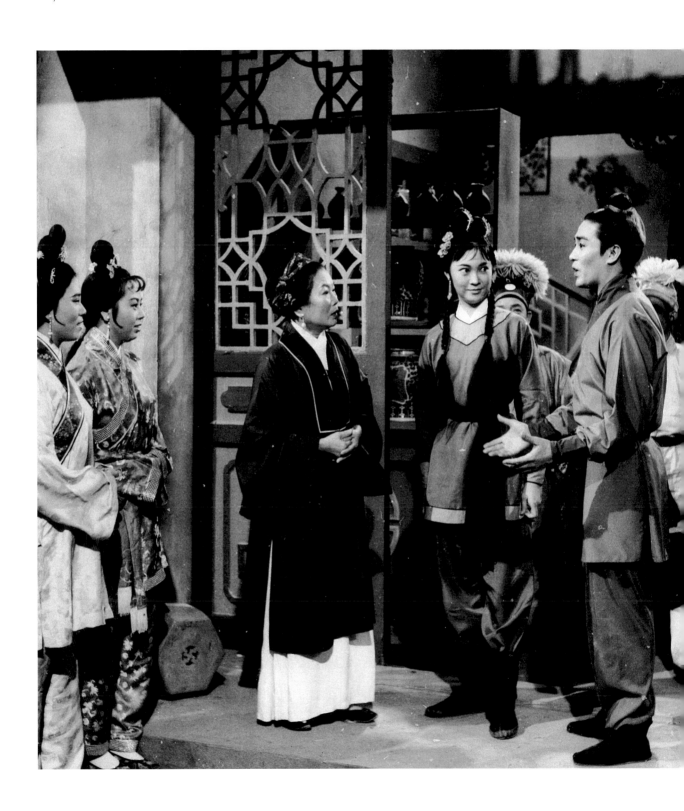

《閻王令》劇照，中為蕭芳芳。

曾江

一九三四年生

原名曾貫一，廣東中山人，是著名國語片女星林翠的胞兄。曾江外表英俊不凡，演技出眾，與謝賢、張英才、胡楓同是六十年代中後期粵語片的重要男主角。他早年曾與尤敏合演一部國語片《同林鳥》，然後赴美留學，學成回港後投身影圈，加入仙鶴港聯演出不少電影，在《女黑俠木蘭花》飾演的高翔，以及在《金鼎游龍》、《碧眼魔女》、《玉女英魂》等武俠片的演出，都大受好評；當然，更令人印象深刻的是他在「黃飛鴻」電影中飾演的凌雲階，取代了早期「黃飛鴻」電影中曹達華飾演的梁寬一角，成為除關德興外不可或缺的角色。

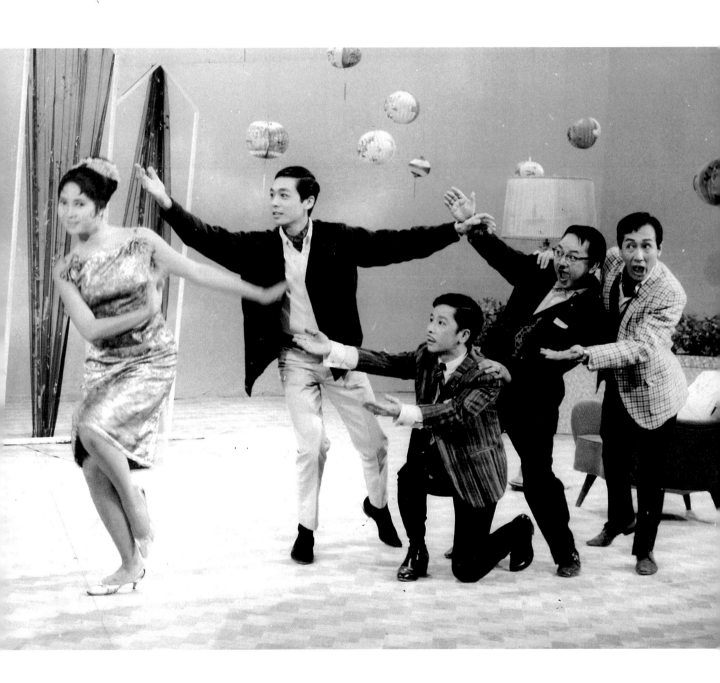

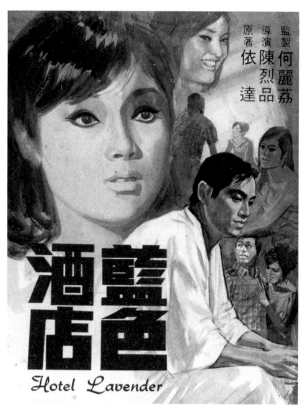

監製 何麗荔
導演 陳烈品
原著 依達

藍色
酒店

HOTEL LAVENDER

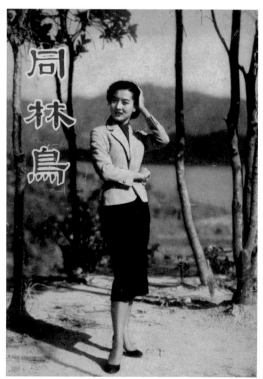

同林鳥

《同林鳥》特刊，這是曾江
演出的第一部電影。

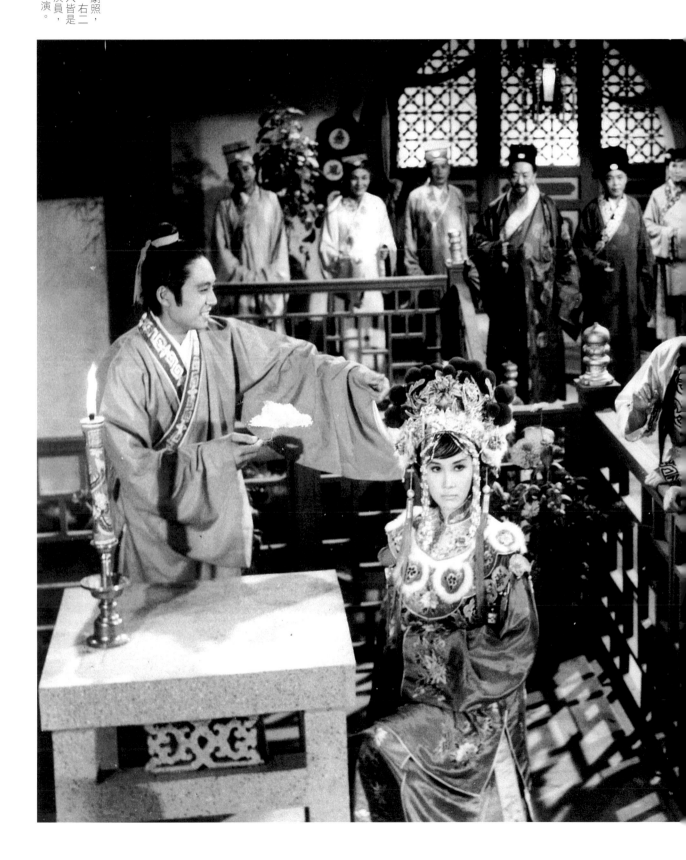

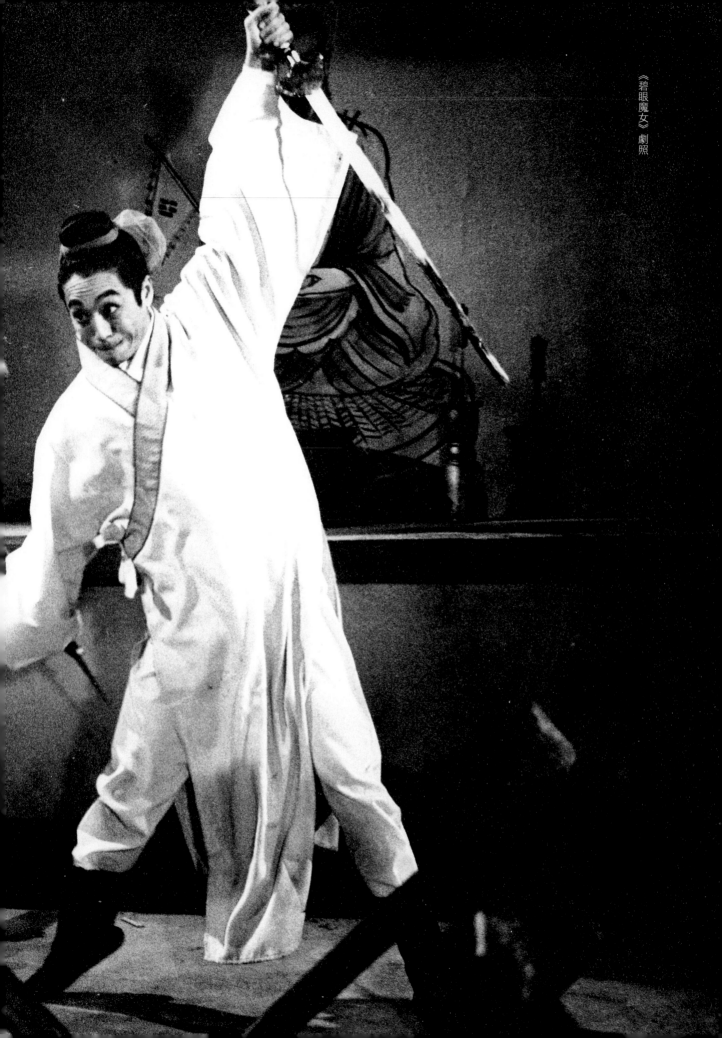

原名龍乾耀，安徽人，是一位演而優則導的演員。龍剛出身邵氏粵語片組，同期的麥基、張英才、林鳳、歐嘉慧等都是粵語片時代的出色演員。他身材瘦削，輪廓分明，雖不是小生之相，卻是走性格演員路線的材料，演一些工於心計、奸險的惡徒特別出色。後期轉投光藝，雖然仍有在幕前演出，但他更喜歡導演工作，執導的首部電影《播音王子》已令觀眾稱賞，繼後的《英雄本色》、《窗》、《飛女正傳》等，都是具有社會現實意義的電影。余慕雲先生曾說龍剛是他最欣賞的導演，雖然作品不多，但執導的影片題材從不重複，而且敢於創新，成就絕不在其師秦劍之下。

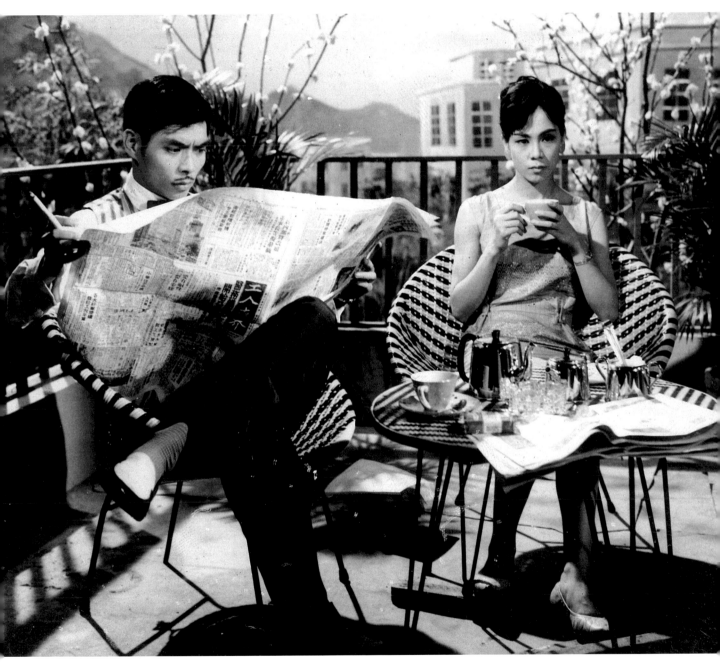

《一夕驚魂》劇照，旁為林鳳。

《神探智破美人計》劇照，右起謝賢、周驄、蕭芳芳。

《艷屍案》特刊

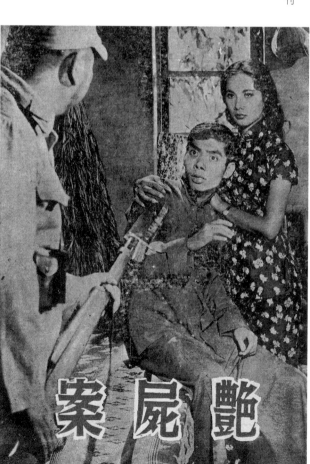

呂奇

一九三九年生

原名湯覺民，廣東台山人，粵語片女演員李敏之兄，他出身中聯影業公司，不久轉到邵氏粵語片組，演過《血灑黑龍街》、《睡公主》等片，邵氏粵語片組結束後，他也演出過一些名片如《頭獎馬票》、《通天曉》、《公子多情》等，後者的同名主題曲原由女主角南紅主唱，但鳴茜把這首歌演繹得淋漓盡致，四十多年歷久不衰，成為粵語經典歌曲之一。六十年代後期呂奇與陳寶珠合演多部電影，這對銀幕情侶幾成為當年票房賣座保證，《姑娘十八一朵花》、《花月佳期》、《娘惹之戀》、《郎如春日風》等，都是當年寶珠迷的最愛。雖然呂奇也有與其他女星合作，但就是不及跟陳寶珠那樣受歡迎。呂奇在電影中的社會上進青年形象，八九十年代曾給人加以惡搞演繹，先是羅浩階，後有梁家輝，但都是謔而不虐，倒教人憶記起久違了粵語片的人和事。

《我愛紫羅蘭》劇照，左為張清。

《迷人小鳥》劇照，旁為陳寶珠。

《呂奇畫冊》

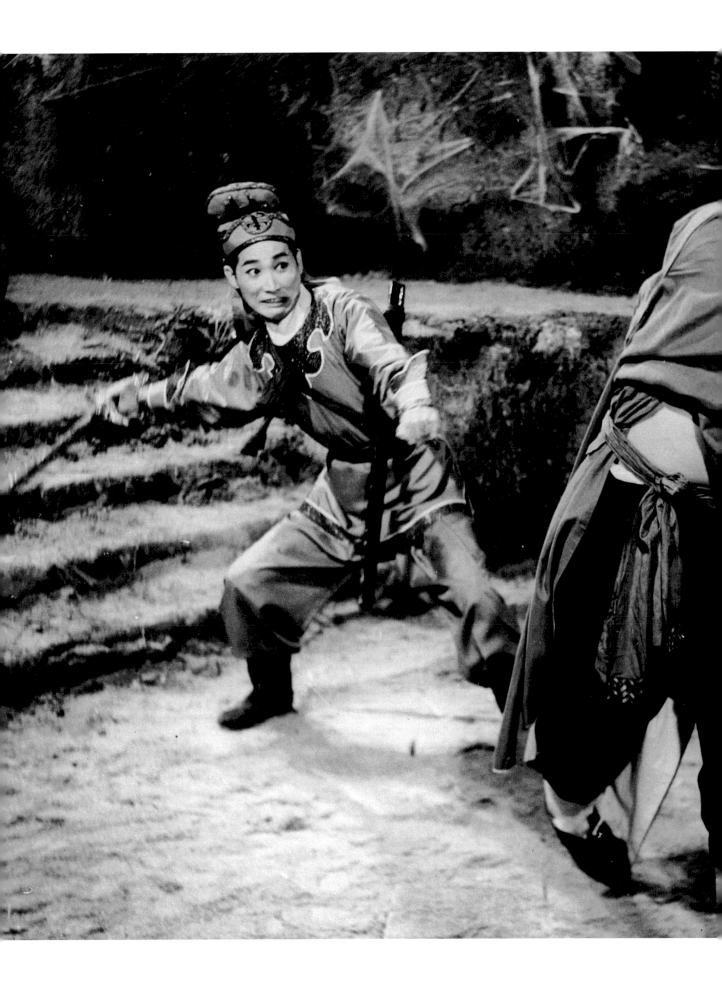

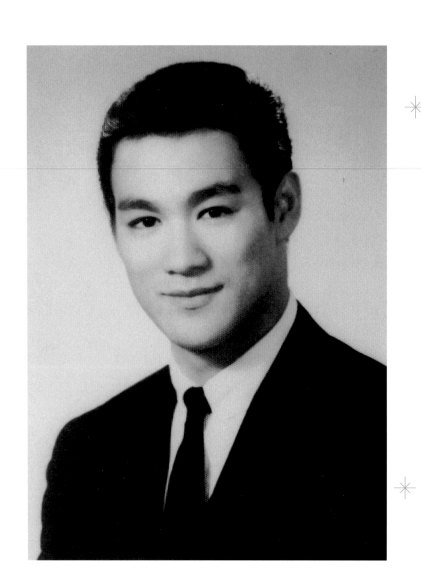

李小龍

一九四○──一九七三年

原名李振藩，廣東順德人。李小龍是華人世界中的傳奇人物，雖然已逝世四十多年，仍然活在萬千影迷的心中。粵語片時代他是一位天才童星，可以演出《孤星血淚》和《危樓春曉》中的感人角色，也可以扮作《細路祥》和《人海孤鴻》中誤入歧途的青少年，是可塑性很高的演員；七十年代自美返港後主演了四部多的電影，把他的銀色事業推至最高峰。但無論如何，筆者總覺得粵語片時代的李小龍才是屬於香港本土的，兩者相較，筆者更愛那個時期的他。

《人海孤鴻》劇照，右為吳楚帆。

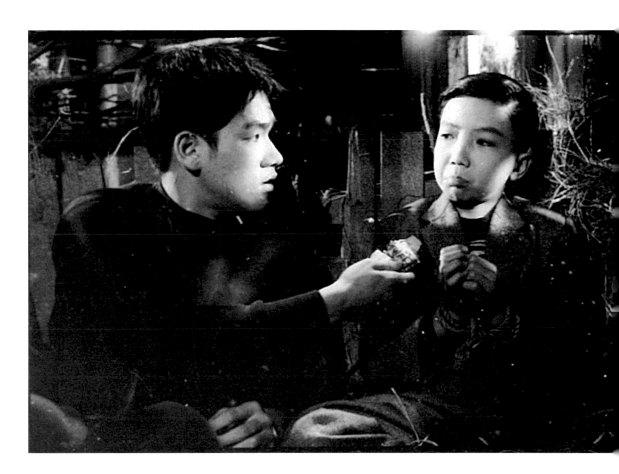

《人海孤鴻》劇照，右為童星梁俊密。

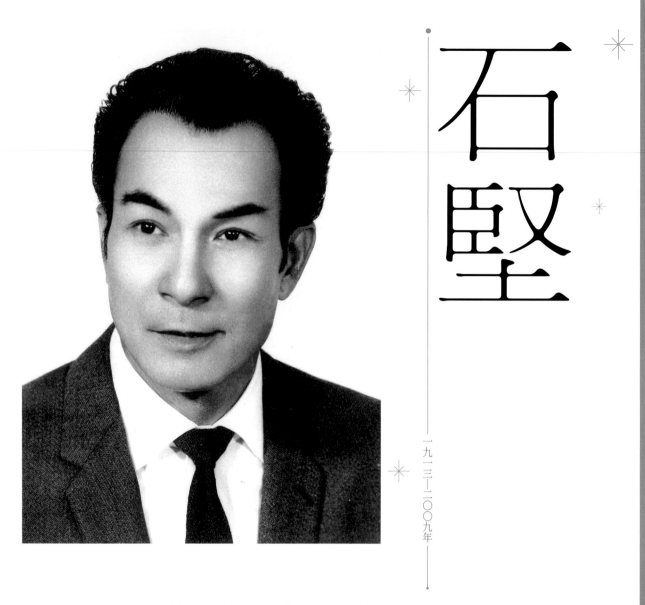

廣東番禺人，是著名的粵語片武打演員。石堅最為人熟悉的角色，
莫如在「黃飛鴻」電影中長期與關德興對着幹的惡霸；雖然每次都
被關德興打得落花流水，但每集劇情推展以至最關鍵的一幕，其實
都需要石堅的角色去配合和促成。

六十年代很多武俠片都少不了石堅的份兒，他演壞人幾成定例，但
凡事總有例外，就像他在仙鶴港聯所拍的電影如《天劍絕刀》、《六
指琴魔》中，都是以正派形象出現。最出人意料的應是《天狼寨》
的花面狼一角，這個看似壞人的山寨王，其實是個盜亦有道、善待
地方百姓的賊首，而雪妮、曾江等人誤信大反派譚炳文之言把石堅
除去，最後當然是正派人士得知真相把壞人消滅。石堅在片中把一
個粗豪、率直、不拘小節的人物演得生動傳神，最後被人所殺又帶
出劇情的壓迫力，是筆者個人較為欣賞的石堅電影之一。

《武林三鳳》劇照，右為江文聲，左為蕭仲坤。

《白髮魔女傳》劇照，最左為羅艷卿，中間為張瑛，其左為張作舟，右為李鏡清，最右持劍者為黃楚山。

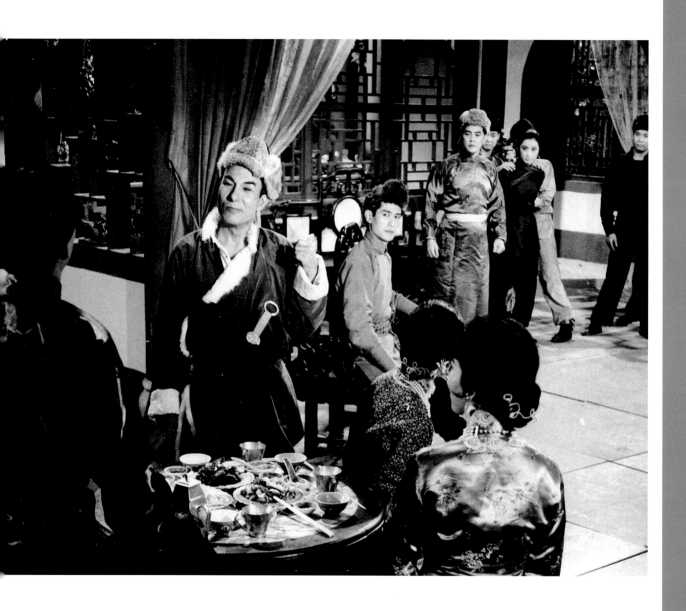

《一劍恩仇》劇照，右起
南紅、林蛟、林家聲。
片中石堅一人分飾兩角。

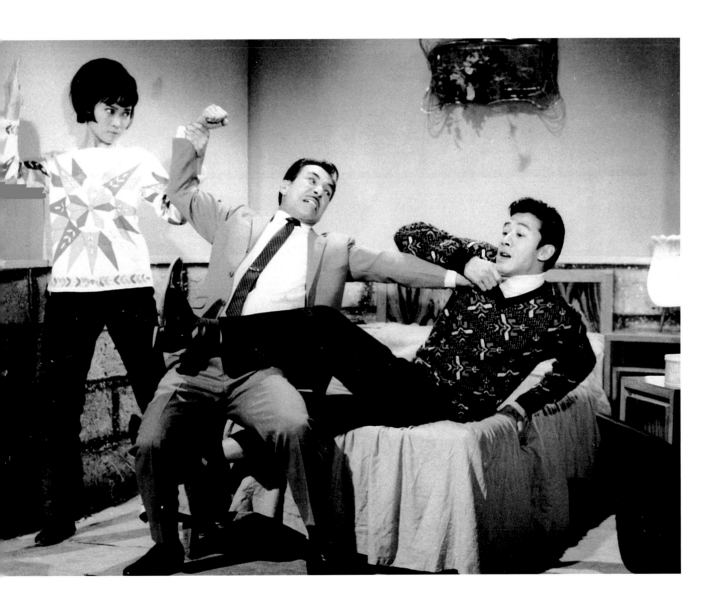

石堅戲中打鬥七情上面。
右為胡楓，左為蕭芳芳。

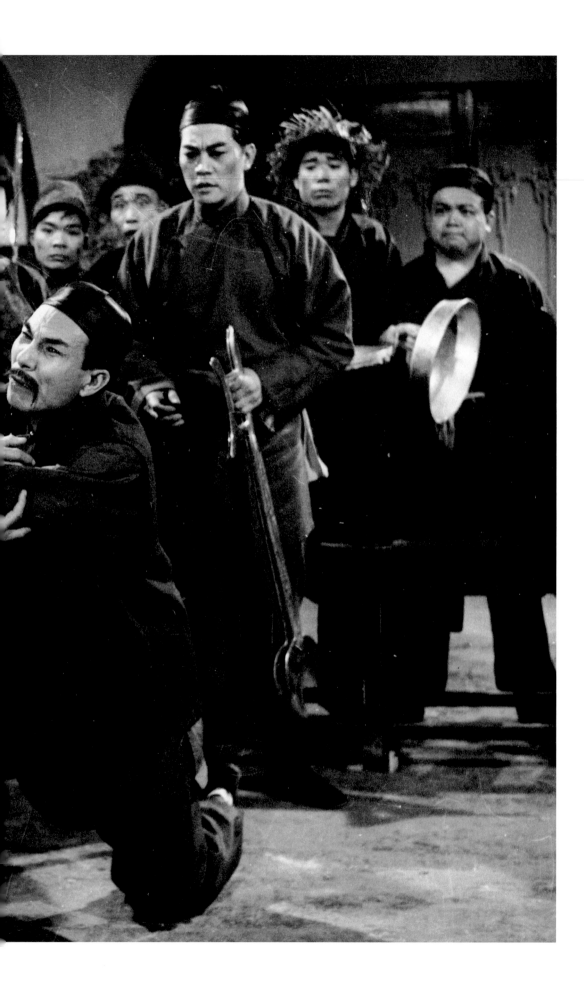

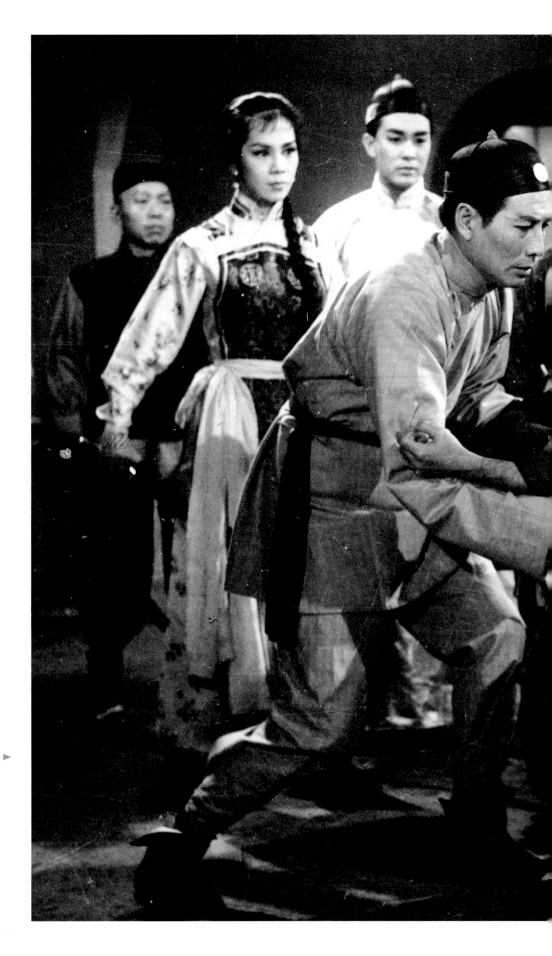

《鴛鴦刀》劇照，扶起石堅者是李清。

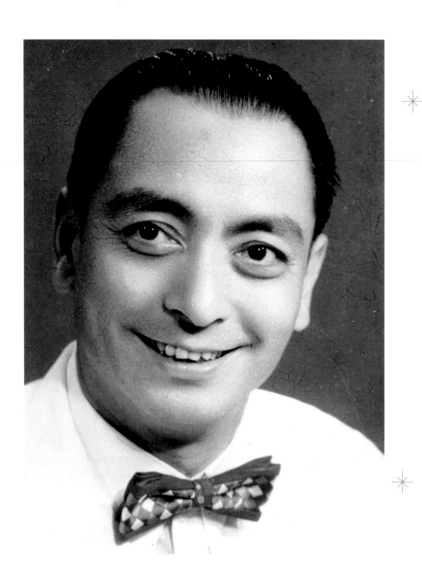

劉克宣

一九〇四—一九八三年

廣西人，著名粵劇藝人，其子劉志榮是麗的和亞洲電視的台柱。劉克宣是第一代粵語電影演員，天一港廠（邵氏前身）的創業作、由名伶白駒榮主演的《泣荊花》他已有份參演；繼後薛覺先、唐雪卿主演的《紅玫瑰》，他亦是主要演員之一。他戰前參演的電影甚多，戰後更是不計其數，是一位多產的電影演員。劉克宣是反派演員中的佼佼者，如與其他「奸人」石堅、周志誠、姜中平相比，他是奸惡得不能掩飾的大反派，僅看他雙眼圓瞪、面目猙獰的樣子，已教人不寒而慄；無論在時裝片演賊匪首領、無良商人、無賴流氓，或在古裝戲演太師國舅，太監員外，無一例外都是「乞人憎」得緊的壞蛋。我們在《六月雪》、《狸貓換太子》、《火燒少林寺》等片所見的他，盡是觀眾擲雞蛋的必然對象；不過話說回來，這亦間接反映他的演出十分成功。

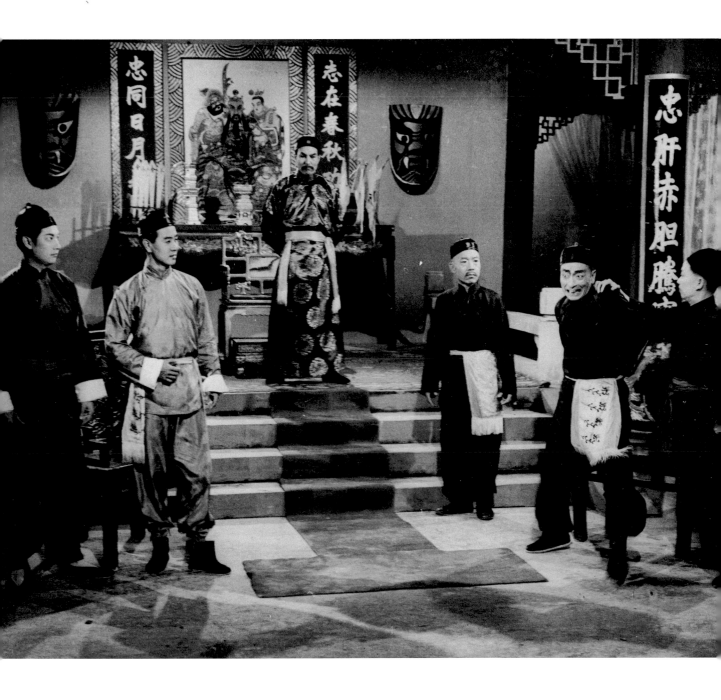

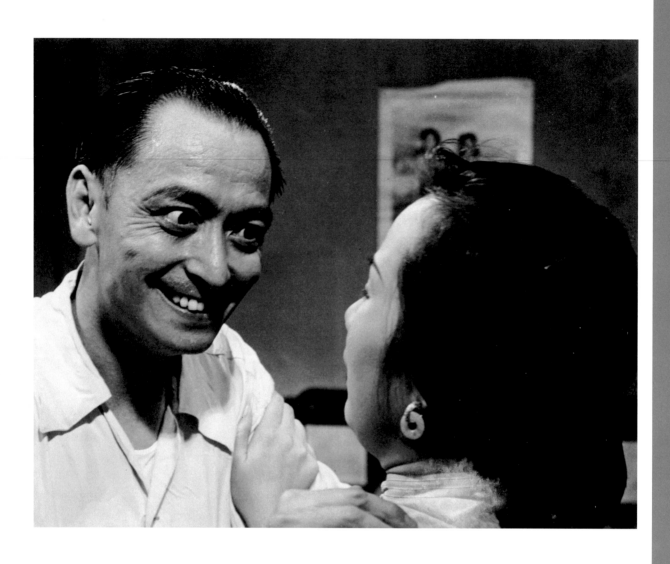

▲
劉克宣的典型猙獰惡相

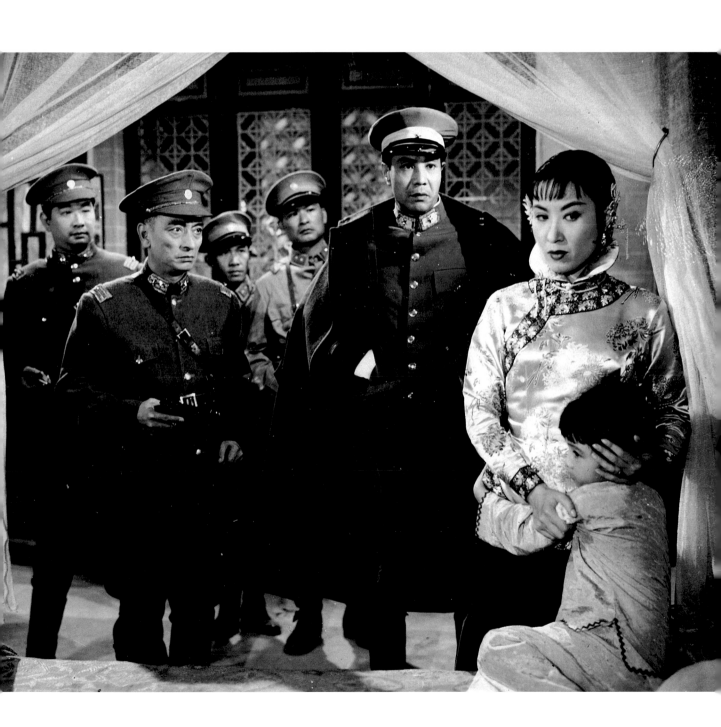

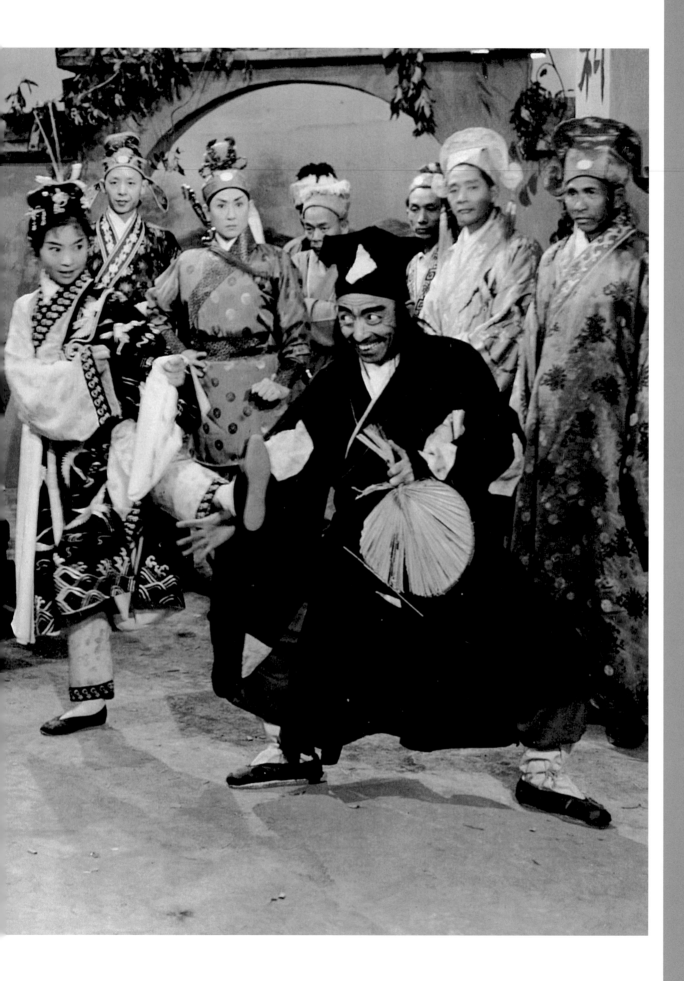

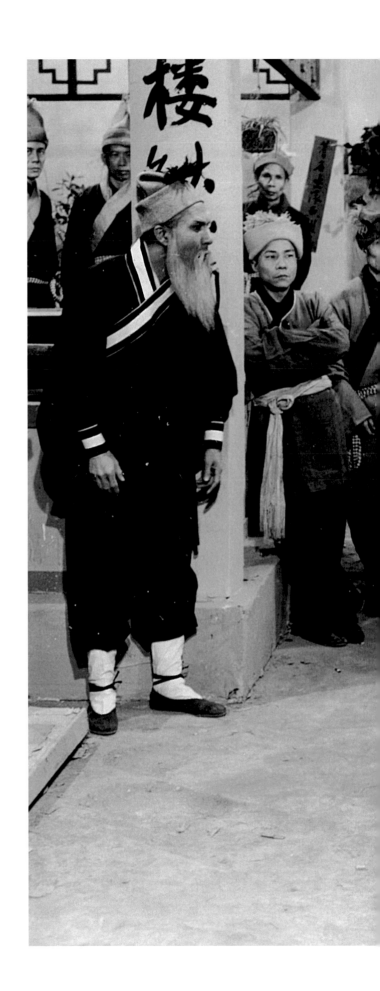

《天山龍鳳劍》劇照，左為石堅，中為蕭芳芳，背劍者是蘇少棠。

黃楚山

一九一一年生

廣東番禺人，著名粵語片甘草演員，粵劇紅褲子出身，三十年代已從影，演出的電影超過五百部，是一位演技精湛的性格演員。黃楚山演過的角色無數，尤以低下階層、備受壓迫的小市民最為出色，無論是《危樓春曉》中賣血維生的二叔，或是《兒女債》中無力撫養兒女的亞全，都在在顯露出一個父親無力的悲歌；而他在《亞超結婚》中飾演南紅的父親，以及在《父與子》中飾演張活游的鄰居，雖然佔戲不重，但演來不慍不火，間中以一兩句精警之言暗諷張活游的不顧現實，也令人看得莞爾。當然，他在《書劍恩仇錄》飾演的周仲英，老來得子卻承受喪子之痛，演得沉重，也令人同情。不過黃楚山也有令人歡喜的時候，就像在《好冤家》一片中，主角是張瑛和夏萍這雙情侶，另一雙不為人注意的「盛男盛女」黃楚山和葉萍也暗渡陳倉，得以開花結果，總算是在「苦痛」的電影人生中稍獲補償。

《原野》劇照，旁為黃曼梨。

黃楚山在《一丈紅》中飾演醫生，右為張瑛。

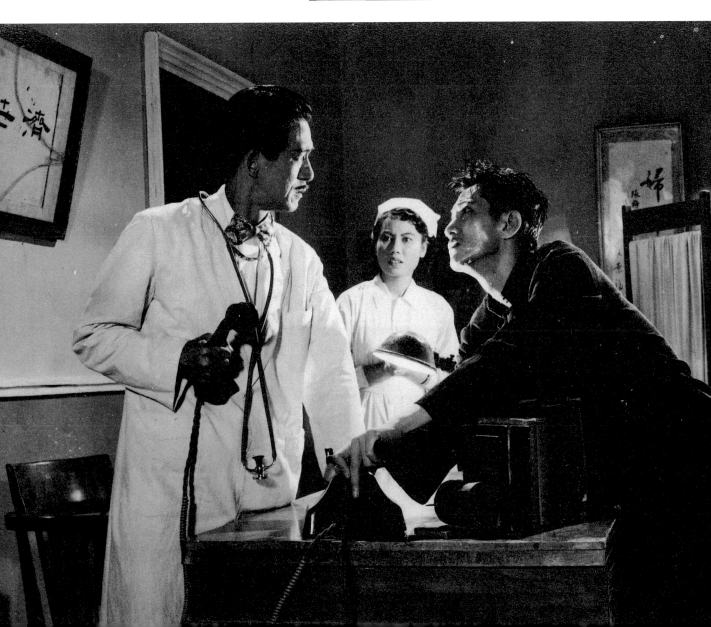

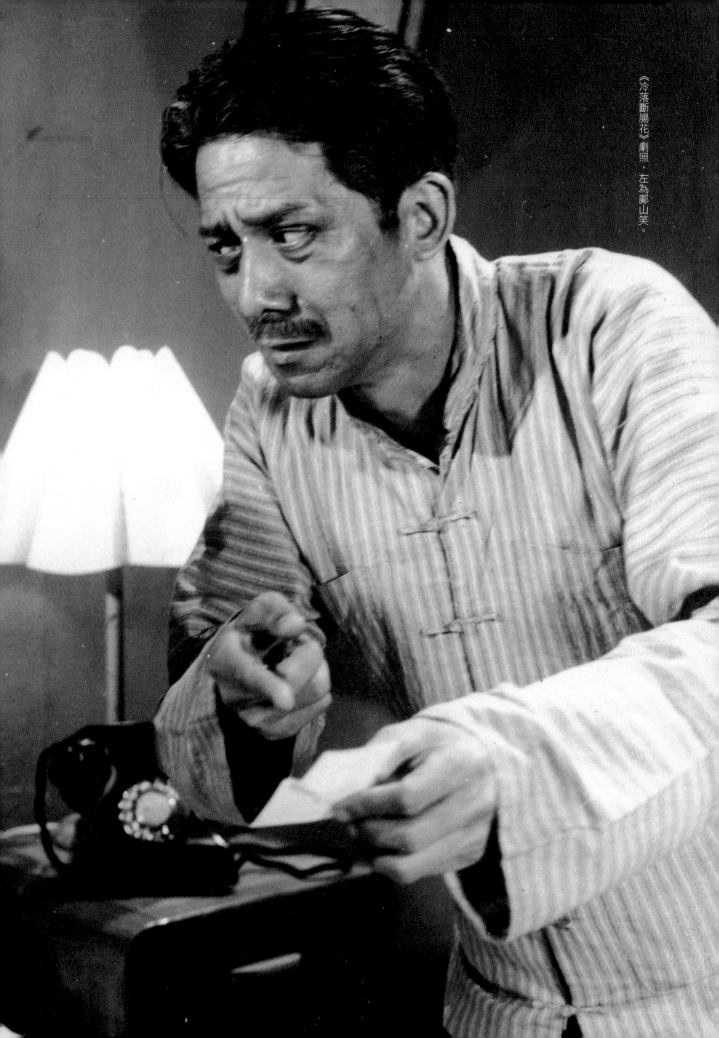

高魯泉

一九〇九—一九八八年

原名吳鉅泉，福建人，「華南影帝」吳楚帆之兄。他是粵語片著名的甘草演員，演技出色，舉凡扭計師爺、道友或老學究，都擅勝場；扮演喃嘸佬和神棍最為酷似，他唸經時一連串抵死幽默的話語隨口而出，既押韻又順口，讓觀眾不得不歎服。高魯泉的代表作，毫無疑問是六十年代在仙鶴港聯演出的三部「老夫子」電影，而這也是他唯一擔當男主角的作品；他伙拍矮冬瓜、張清成為老夫子三人組，每部影片分別找來不同紅星客串演出，成為當年的賣座電影之一。此外，他在電影《如來神掌》中飾演長離教教主，每次人未到而聲先到，「東……島……長……離……」，幾成為他的個人商標。高魯泉在時裝片中多演一些為老不尊的長者，如包租公或財主佬，都演得活潑鬼馬，特別在《玉女添丁》中飾演陳寶珠的父親，得悉愛女珠胎暗結給嚇得半死的情狀，令人既同情復可笑。在我眼中，他是一位戲路縱橫、不可多得的甘草演員。

高魯泉擅長扮鬼扮馬，這幀《人海孤鴻》劇照，他扮作女人給李小龍練習扒手技術。

《太太日記》劇照，在鄧碧雲、張英才、朱丹、陶三姑、梅欣等眾多演員中，最搶鏡的還是高魯泉。

《老夫子與大蕃薯》特刊

《七彩胡不歸》劇照，右二起為譚蘭卿、薛家燕、高魯泉、陳寶珠、蕭芳芳、尤聲普、玫瑰女。

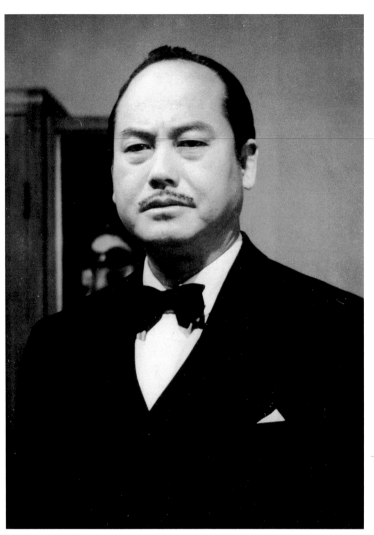

李鵬飛

一九一四—一九九二年

廣東中山人，是一位縱橫影壇多年的性格演員，由戰前至八十年代，演出的電影有六百多部，其妹李雁也是粵語片演員。李鵬飛多飾演無良奸商或富人，例如《恩怨情天》的楊大和與《香港屋簷下》的唐步發，都是為富不仁的社會敗類；尤其後者，把吳楚帆一家害得幾乎家破人亡，看得觀眾咬牙切齒，吳楚帆在片中的名句「食碗面，反碗底」就是衝着他而言。當然，李鵬飛的演出不以反派為限，他也是五六十年代專演探長的演員，六十年代演出不少「九九九」奇案電影；同期常演探長的資深演員還有駱恭，但後者始終演慈父較合適，因此探長寶座還是由李鵬飛領去。

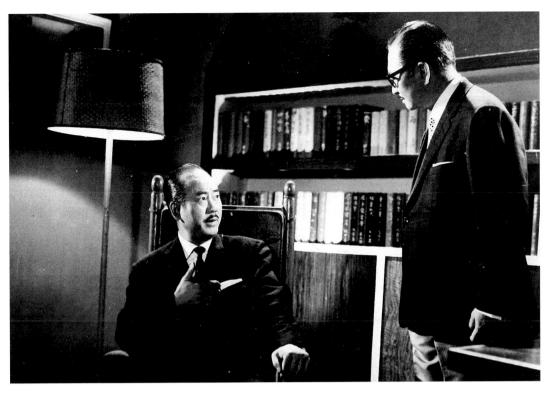

《一見痴情》劇照，右為駱恭。

《長髮姑娘》劇照，右為陳寶珠，左二為馮明。

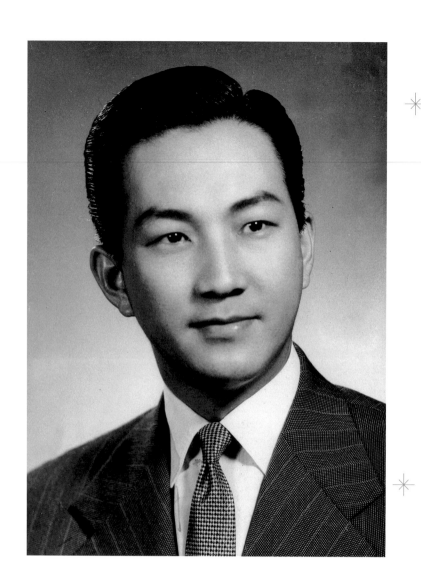

姜中平

一九二一—一九九九年

原名姜寶林,廣東寶安人,是五六十年代著名的性格演員。在各部光藝
影片中擅演反派角色,例如《亞超結婚》中刻意破壞謝賢和南紅婚姻的
富人、一系列如「九九九」等奇情偵探片中的黑人物,他都演得入型入
格。而在另一些電影中,如《荒山盜屍案》開始時他以反派形象出現,
但揭盅原來他是一名偵探;《招狼入舍》中他冒充南紅的三叔公,以設
法偷取罪證,都演得精彩萬分,給人的觀感是綠葉更勝牡丹。當然他也
有「改邪歸正」的時候,在不少電影中飾演較正面的人物,例如在《追
妻記》中飾演一個終於肯放手讓嘉玲得以重生的經理、在《歡喜冤家》
中飾演事事協助胡楓的廠長,以及《豪門夜宴》中與李清合演一對表面
常常爭拗,其實彼此關懷的好兄弟等,可見他並不限於某種角色。姜中
平不僅是出色的性格演員,也是一位成功的配音員,不少電視台早期的
配音片集,我們都可聽到他低沉略帶磁性的妙音。

▶《艷鬼緣》劇照，坐者右起本鵬飛、呂奇、胡楓。

▶《愛情三部曲》劇照，坐者為吳楚帆、容小意，中左為吳楚山、梅綺、黃曼梨、林沃、林魯岳。

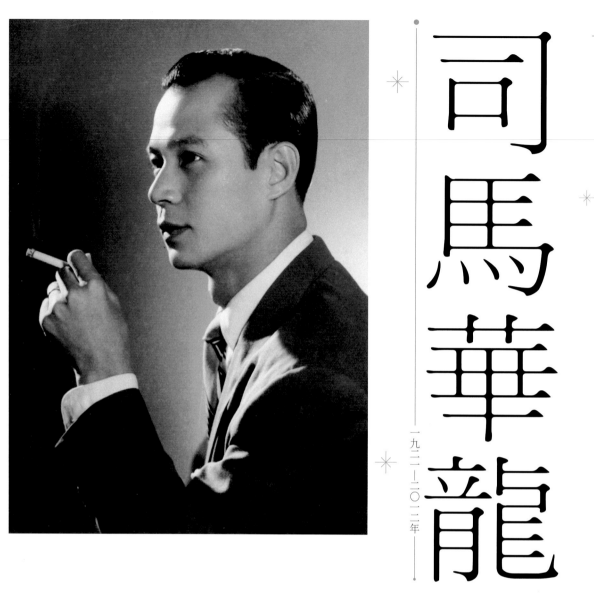

司馬華龍

──一九二二─二○一二年──

原名曾順釗，廣東番禺人，是一位戲路廣闊的性格演員。司馬華龍出身永茂電影公司，同期的有張英才、夏春秋、余美華、上官筠慧等，初期與張英才同走小生路線，但很快便轉為二線配角演出。司馬華龍的演出不拘古今，武俠片最為人熟悉的是在《倚天屠龍記》中飾演「武當七俠」中遭白燕誤傷的俞岱巖一角；另外在《十兄弟》中飾演「千里眼」，也是當年家喻戶曉的人物。在時裝片中，司馬華龍跟曹達華、龍剛等一樣，頗多飾演精明有為的探長，他身穿乾濕褸、手持煙斗的形象，可謂深入人心。觀眾如有留意，他與許瑩英是銀幕上的夫妻檔，不少電影都見他們有影皆雙。

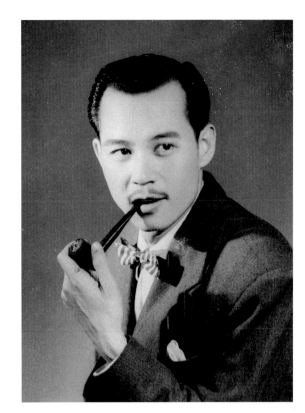

司馬華龍招牌的探長造型

《通天曉》劇照，右為呂奇，中為許瑩英。

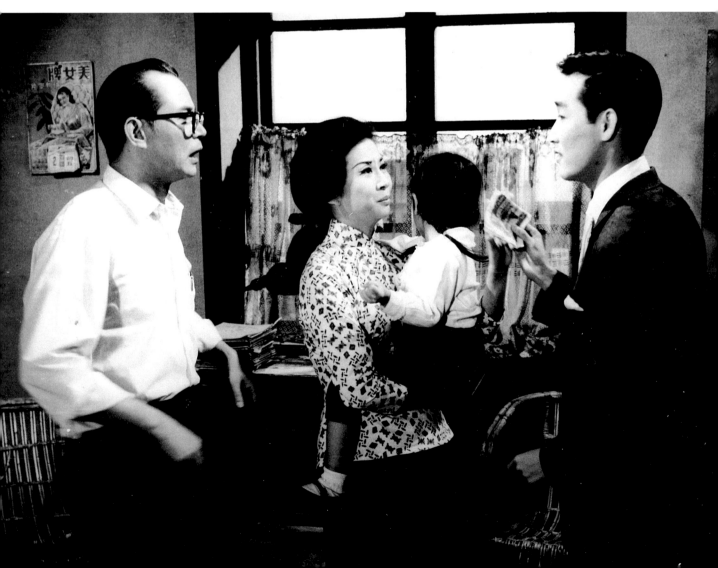

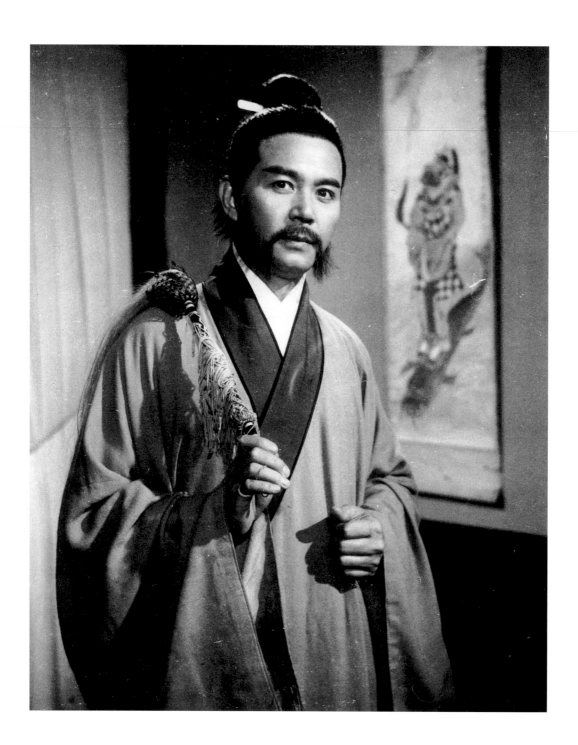

司馬華龍的古裝道士扮相

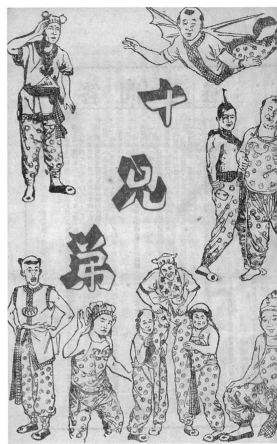

《十兄弟》特刊，封面左上是「千里眼」司馬華龍的漫畫造像。

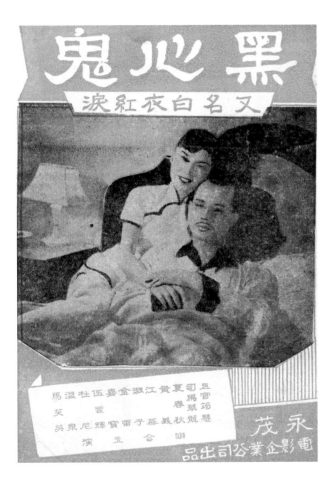

《黑心鬼》特刊

不詳

金雷

原名陳衛廷，廣東台山人，早年效力永茂電影公司，與司馬華龍、張英才、余美華等演員同期。金雷外形高大健碩，在電影中多演一些孔武有力、橫行霸道的壞蛋角色，可算是「巨人」蕭錦以外另一位專演大隻佬的演員。觀眾對金雷印象最深的，相信莫如《十兄弟》中的角色「大力三」，片中十兄弟分別由不少二三線演員飾演，他與「千里眼」司馬華龍是十人之中較著名的演員，所佔戲份也較多。另一部觀眾印象較深的電影是仙鶴港聯出品的《夜半人狼》，片中他正是扮演那個「人狼」，身上纏滿繃帶，動作蹣跚但力大無窮，既神秘又恐怖，筆者童年時觀看此片的餘悸猶在。

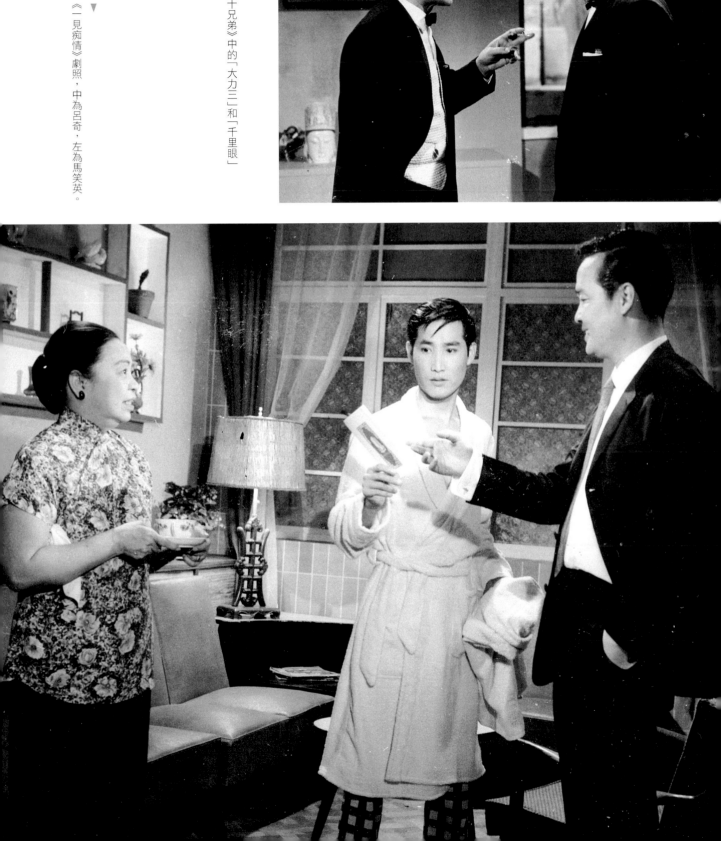

金雷和司馬華龍是《十兄弟》中的「大力三」和「千里眼」

《一見痴情》劇照，中為呂奇，左為馬笑英。

梅欣

?—二〇一一年

梅欣是一位擅演喜劇的演員，早年在粵劇曲藝社習藝，因聲線酷似梁醒波，加上身形肥胖，故有「新梁醒波」之稱。除了灌錄過不少粵曲唱片，他還演過不少電影，戲路與梁醒波相近，因此所演多是老闆、財主、家長、老爺等角色。其實在眾多演員中，梅欣是相當出色的甘草演員，不少觀眾會把他視為梁醒波的替身，兩人演技同樣優秀，他演出喜劇時，被對手激得吹鬚碌眼、雙眼反白的情狀，跟梁醒波反應「慢半秒」的絕技，實有異曲同工之妙。梅欣還是一位出色的配音員，七八十年代無綫不少配音片集都有他的參與。

《傻大姐當兵》劇照，梅欣身旁的是西瓜刨，其上是俞明，中為鄧碧雲、周鶯、周吉，坐者為朱少坡、張英才。

《天山龍鳳劍》劇照，抱柱者為西瓜刨，左為任燕和陳寶珠。

鄭君綿

一九一七—一九九五年

戰前所用的名字為鄭釗，廣東寶安人，有「東方貓王」之譽。
鄭君綿肄業於華仁書院，正宗「番書仔」出身，由是在不少電
影中都飾演一些洋化的角色，尤其是在新馬師曾的「兩傻」電
影中，他演專與新馬仔、鄧寄塵作對的死飛仔，大跳喳喳牛
仔，唱其西曲中詞，形象鮮明突出。鄭君綿多演出時裝片，但
偶然演出武俠片也頗為出位和討好，例如在《武林聖火令》中
飾演的江湖奇人「幽冥鬼叟」，其嘯聲響徹遠近，真可與《如來
神掌》的「火雲邪神」分庭抗禮。鄭君綿戲演得出色，他的粵
語歌曲更成為香港流行音樂文化中不可或缺的一環，「落街行錢
買麵包」（《帝女花・香夭》變調）幾乎無人不曉；當然少不了
盡數五六十年代演員藝名的〈明星之歌〉，以國粵語片演員名字
貫串全首歌而不留斧鑿痕跡，實在是神來之筆；〈賭仔自歎〉更
不待言，幾乎是每個鎩羽而歸的賭徒的「飲歌」。

▲
《差利捉貓記》特刊

▲
鄭君綿七十年代加入邵氏，在國語片
《刁蠻小天使》一片演出。

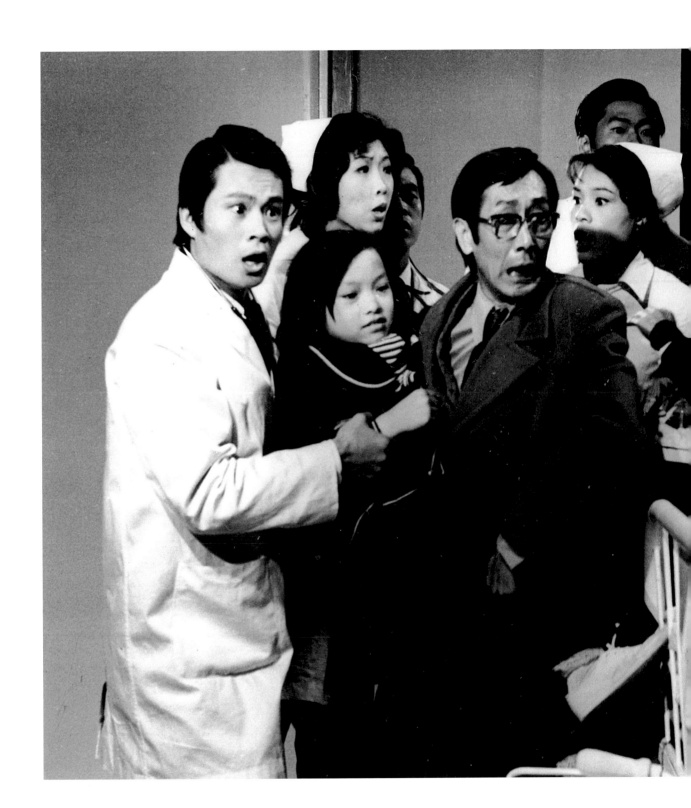

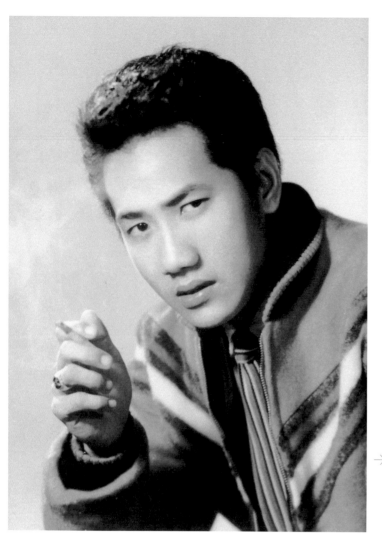

麥基

一九三六—二○一四年

原名區國亮,廣東番禺人,是邵氏粵語片組第一期學員,同期與張英才、林鳳合演過不少電影,例如《玉女驚魂》、《失蹤少女》、《青春熱》等。他最擅演亞飛或不良青年等反叛角色,又梳當時流行的「騎樓」髮型,故有「東方占士甸」之稱。麥基是一位很出色的綠葉演員,他似乎未曾擔任過主角,最多也是第二男主角,做張英才的好友或兄弟,配襯他的女演員主要是羅蘭或李香琴,這些配搭在在見於《街市皇后》、《三喜奇緣》、《受薪姑爺》、《親上加親》等電影。麥基外形很富時代感,故古裝片沒有他的份兒;而他多演反派,專演始亂終棄或存心欺騙無知少女的壞蛋,在《英雄本色》中他飾演大反派石堅的手下,處處跟謝賢過不去,僅看他在木屋中以多欺少折辱謝賢便教觀眾咬牙切齒。但筆者還是較愛他所演的喜劇角色。

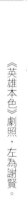

《英雄本色》劇照，左為謝賢。

《苦海孤雛》特刊

《青春樂》劇照，旁為林鳳。

俞明

一九二四年生

原名阮耀麟，廣東新會人，粵語片導演俞亮之弟，經兄長介紹下進入影圈工作，早期多擔當一些閒散角色，例如在《黃飛鴻傳》上集飾演一個誤交損友、妻子被奪的殷實商人，另外在多部電影中飾演惡少流氓、扭計師爺、小販僕役等不同角色。六十年代起較多演一些都市喜劇，例如在《大丈夫日記》中飾演阮地龍，在《小夫妻》中飾演阿福，以及在其他電影中擔當的不同配角。六十年代中後期，他在與新馬師曾合演的幾部「矇查查」和《孻線世界》等電影中，當其「下把」手，取代了過去鄧寄塵的角色；可能是先入為主，總覺得鄧寄塵與新馬師曾的互動較佳，加上鄧寄塵擅唱，可觀程度又較高。

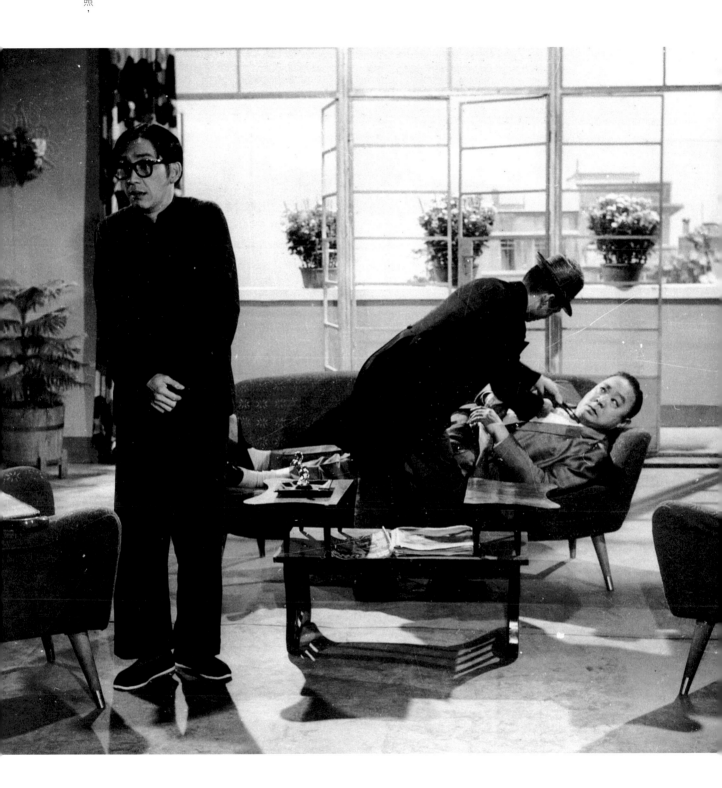

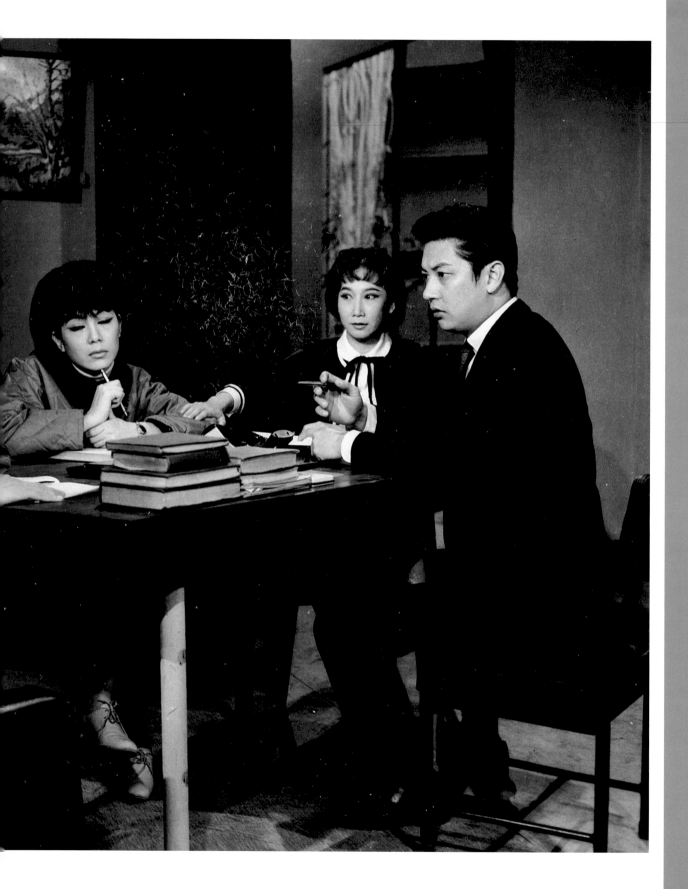

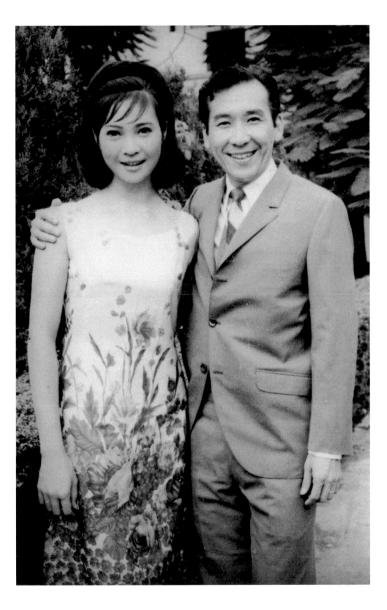

俞明與蕭芳芳多有合作演出

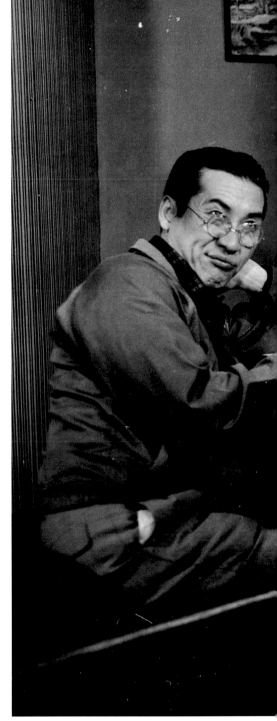

《拉車少爺》劇照，右起張英才、丁楚翹、林鳳。

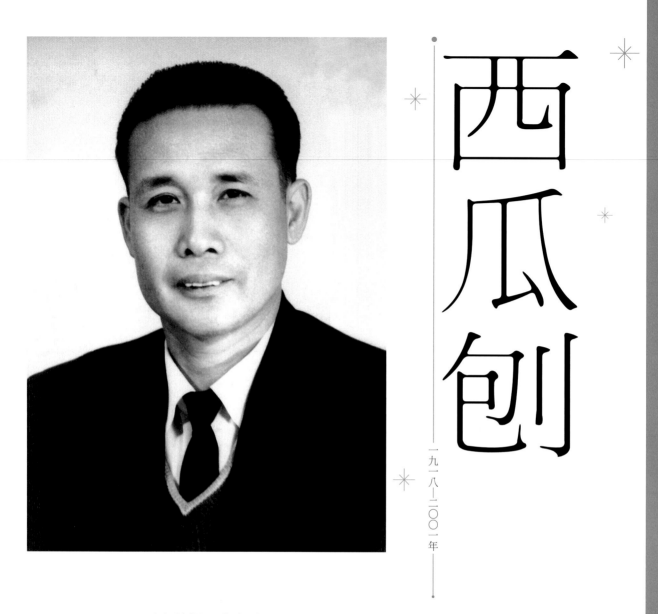

西瓜刨

一九一八—二〇〇一年

原名林根，廣東番禺人，他是粵語片時代幾乎每部影片都會出現的特約演員，多飾演僕役、小販等低下階層人物。他長相詼諧滑稽，喜劇感很強，在「黃飛鴻」電影中充當調劑與緩和緊張氣氛的人物「牙擦蘇」，常遭師兄弟欺負，卻又「死有餘辜」，有時亦憑幾道三腳貓功夫出奇制勝，配合他「牙擦蘇」之名。而他也憑這個角色廣為人知，由五十年代到八十年代，「黃飛鴻」電影中「牙擦蘇」一角始終無他人可取代。西瓜刨在電影中往往是受壓迫欺負的可憐人，雖然偶然在「黃飛鴻」片中仗師父餘威打得壞人落花流水，但總不及在《英雄本色》中的絕地反擊：眼看謝賢、杜平被麥基手下打得無力招架，憤然出手令形勢逆轉，做了一次真英雄。西瓜刨沒有一點「星味」，有的卻是一種難以言喻的親切感，雖然不曾認識，但每次在熒幕見到他，都好像見到老朋友一樣。

西瓜刨典型的店小二扮相

西瓜刨在《岳飛出世》中與七小福等小演員合照

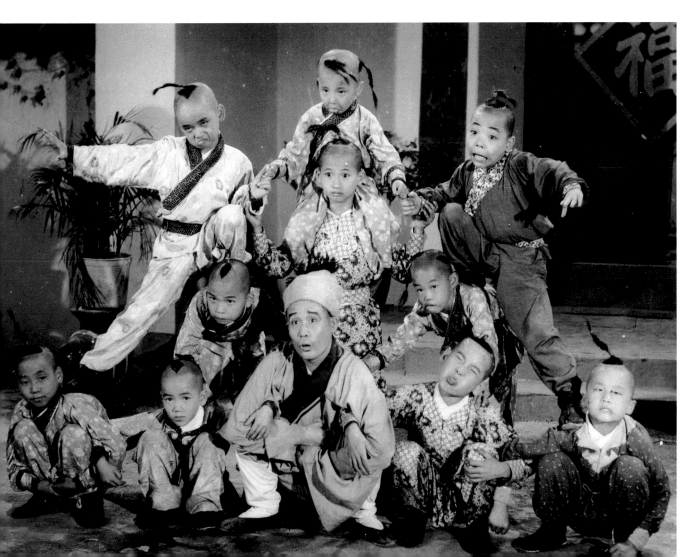

《黃飛鴻龍爭虎鬥》劇照，西瓜刨少有執到正的演出。左二起吳殷志、陳立品、劉湛；西瓜刨右面是周忠、陳耀林、待查、劉家良。

矮冬瓜

不詳

原名佘鏡國，五六十年代粵語片特約演員，與西瓜刨同為頗受觀眾歡迎的諧角。矮冬瓜人如其名，身材較為矮小且圓胖，除了在「黃飛鴻」電影中演出「伙頭軍」一角，他的代表作要數六十年代仙鶴港聯的「老夫子」電影系列。在三部「老夫子」電影（《老夫子》、《老夫子與大番薯》、《老夫子三救傻仔明》）中，他與高魯泉分飾大番薯和老夫子，可說是不二人選，也是繼「烏龍王」後另一次成功把漫畫人物搬上銀幕。其實七十年代李鐵和邵氏電影公司也有分別開拍「老夫子」電影，但主角老夫子已易角，然而大番薯始終由矮冬瓜獨家代理，只此一家，別無分號。

《老夫子》電影中的大番薯與沈肥肥

《通天曉》劇照，矮冬瓜被李香琴逮個正着。

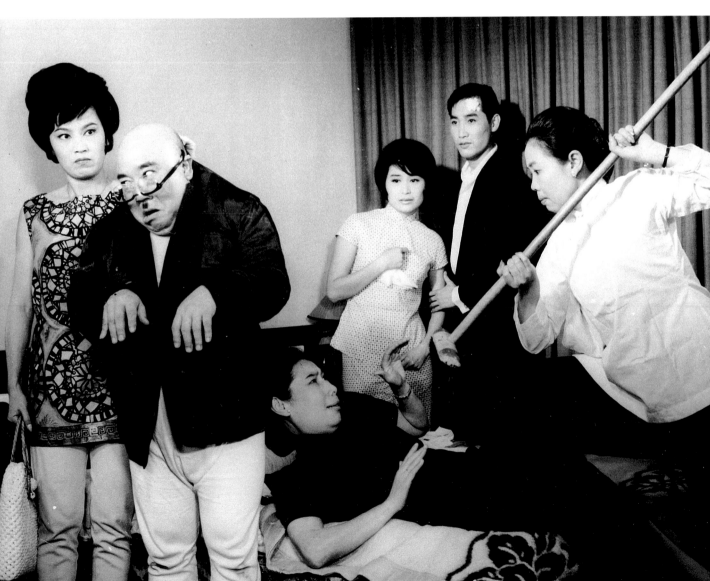

後記

把本書的打印稿呈小思老師，不忘多口提了一句：「這書我是用心去寫的。」老師隨即幽默我一默：「你有哪本書是不用心完成的呢？」是的，有哪個作者會不去認真看待自己的心血？當然，用心去做是一回事，做得好不好又是另一回事了。

筆者過去出版的幾本小書，以本書所耗的時間最長，花的心機最多，原因在於本書所選的材料較眾，考訂出處是編寫過程中最大的挑戰。

蒐集電影物事差不多三十年，累積下來僅劇照便有千多幀，當中部分是耳熟能詳的名片，自然不難辨認；另外有不少背面已由電影公司蓋上戲名的，當然也可放心處理；剩下的是由前人寫上名稱，其中真假難辨，不可盡信。筆者在《星光大道》一書中就是一時大意，對其中一幀劇照未作考查導致出錯；不過有寫還好，最少尚有跡可尋，最難的是毫無線索，筆者只能憑照片人物去作偵查，最簡單的是看照片有哪幾位演員出現，然後按圖索驥，根據電影片目提供的演員名單核對，再加上個人的一點判斷而查到戲名；如果此路不通，就要靠藏家那些電影特刊協助，因為一齣戲的主要劇照，多會見於其中。但畢竟手上的特刊有限，如未能查核時，便要進一步向其他電影雜誌下手——以國語片為例，「長城」、「邵氏」、「電懋」等都有官方的刊物，旗下出品的電影多會介紹，這樣便較容易核實；但粵語片情況較為複雜，一來有出版官方刊物的電影公司不多，二來粵語片界演員游走於各公司演出的不計其數，不能僅憑他屬於甚麼公司去追溯是否旗下的出品，如此便要把那一大堆官方或非官方的雜誌逐本索檢了。這種笨工夫做了有收穫還好，但多是翻了一整天卻徒勞無功；如今回想那段做到昏天黑地的日子，真的教人難忘。

為了尋得結果，筆者還會從光影片段中找答案——近年不少粵語片都有影碟出售，封套上多印有一些戲中照片，有時運氣好的話一撳即中，原來這幀照片就是來自這部電影！相反便要買下來，回家用快速搜畫去「欣賞」了。當搜到，幕前人物、動作、場景跟劇照一模一樣時，那種如中獎券的感覺——真的，非局中人實難感受。

尋找資料出處的過程是艱辛的，但無可否認這段日子自己實在學到了很多，也是因為編寫這本書的關係，讓筆者認識了不少對電影有深厚研究的前輩朋友。

為本書寫序的羅卡先生，是專研香港電影的專家，在此要感謝小思老師的引見，筆者才得以認識。先生不以初識為限，在序中不吝提出許多寶貴意見，實在令筆者獲益良多。即如弁言所述，當年羅卡先生在邱良先生、余慕雲先生的《昨夜星光》序言中，提過希望多見一些關於二線性格演員的介紹，這段話多年來一直縈繞在筆者心中，今日本書粵語片部分多述一些性格甘草演員，除特別向這群默默耕耘的電影工作者致意外，也希望喜愛香港電影的朋友，記得我們曾經擁有過這一批優秀演員。

本書大部分照片都是筆者與拍檔吳貴龍兄的收藏，但畢竟銀海浩瀚，當發現有一些演員照片欠缺時，就得假外求了，幸好吳兄交遊廣闊，很快便從朋友手上借得照片。告訴大家，書內一幀曾江的個人照像，其實是遠從丹麥寄送過來的，就算是千里鵝毛，也值得我們感念。在此筆者想感謝老友江少華兄、新知 Oliver Fung 先生、未曾謀面的 Gilbert Jong 先生和陳賢先生，以及其他認識或未認識的朋友，沒有他們的慷慨借出，本書一定不能有如此規模！還有一點，書中幾本《青年知識》雜誌，是已故藏書家譚錦常先生千金譚淑婷小姐慨贈，筆者很感謝她。

中華書局黎耀強先生對本書的支持，由原先一冊的構想開展至三冊出版，這實在要多謝他的積極爭取；張佩兒小姐上次為《星光大道——五六十年代香港影壇風貌》用心編輯，書得到讀者的謬賞，她實在功不可沒，這回她更要在短時間內完成這三冊書的編務工作，箇中的辛勞不在

話下；此外，明志兄花了多晚的精心設計，也令本書生色不少；當然不能不提的是吳貴龍兄高弟貴誠兄百忙中替本書設計封面，在此一併致謝。

最後多提一句，全書所用資料雖已設法聯繫有關機構，惟不免仍有遺漏，還望見諒；另外，筆者限於識見，書中定有很多思慮未周之處，還望讀者不吝賜正是盼。

連民安

二○一七年六月二十九日

英雄本色

五六十年代粵語片演員剪影 ——下篇

連民安　吳貴龍　編著

責任編輯　張佩兒
封面設計　Alex Ng
裝幀設計　霍明志
協　　力　余珮沅
排　　版　陳先英
印　　務　劉漢舉

出版
中華書局（香港）有限公司
香港北角英皇道四九九號北角工業大廈一樓 B
電話：（852）2137 2338　傳真：（852）2713 8202
電子郵件：info@chunghwabook.com.hk
網址：http://www.chunghwabook.com.hk

發行
香港聯合書刊物流有限公司
香港新界大埔汀麗路三十六號
中華商務印刷大廈三字樓
電話：（852）2150 2100　傳真：（852）2407 3062
電子郵件：info@suplogistics.com.hk

印刷
中華商務彩色印刷有限公司
新界大埔汀麗路三十六號十四字樓

版次
二〇一七年七月初版
© 二〇一七　中華書局（香港）有限公司

規格
大十六開（275mm×205mm）

ISBN
978-988-8488-16-2